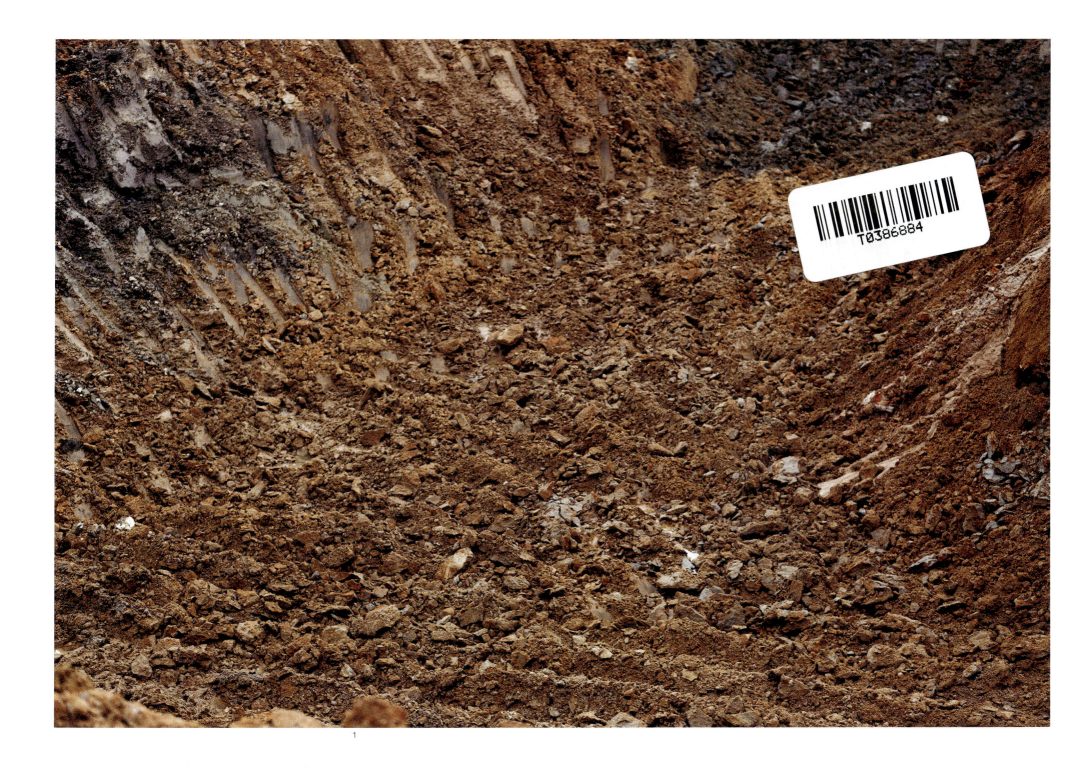

Działowi Inwestycji MSN
— jesteście wspaniali, to była piękna wspólna podróż.

To the Museum's Investment Department
— You are all amazing, it's been a beautiful journey with you.

MARTA EJSMONT
MSN. BUDOWA MUZEUM
BUILDING THE MUSEUM

MUZEUM SZTUKI NOWOCZESNEJ W WARSZAWIE
MUSEUM OF MODERN ART IN WARSAW
2024

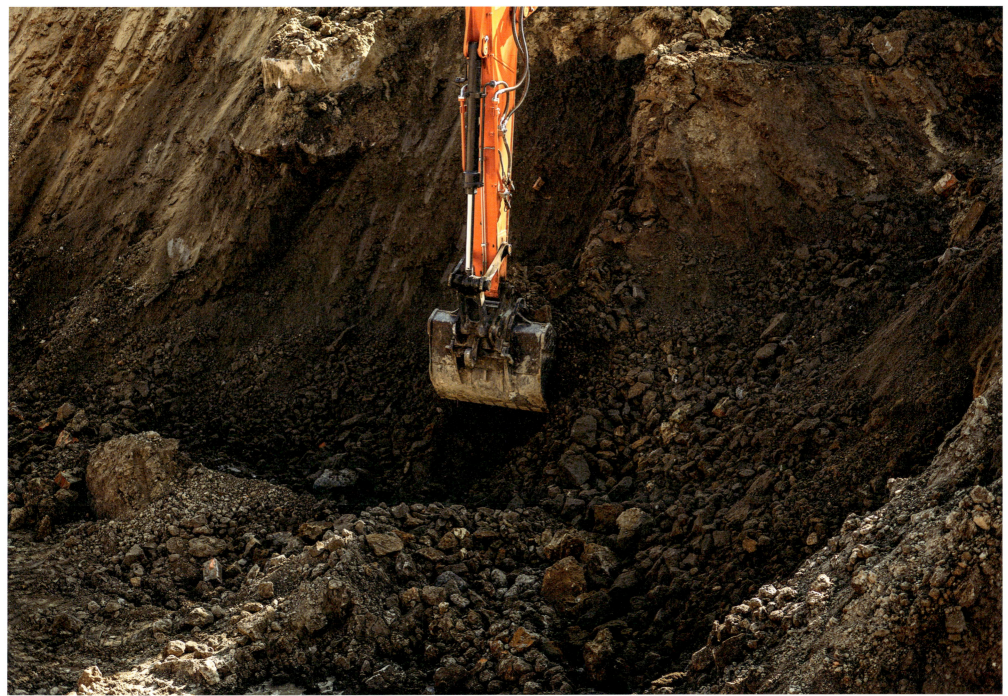

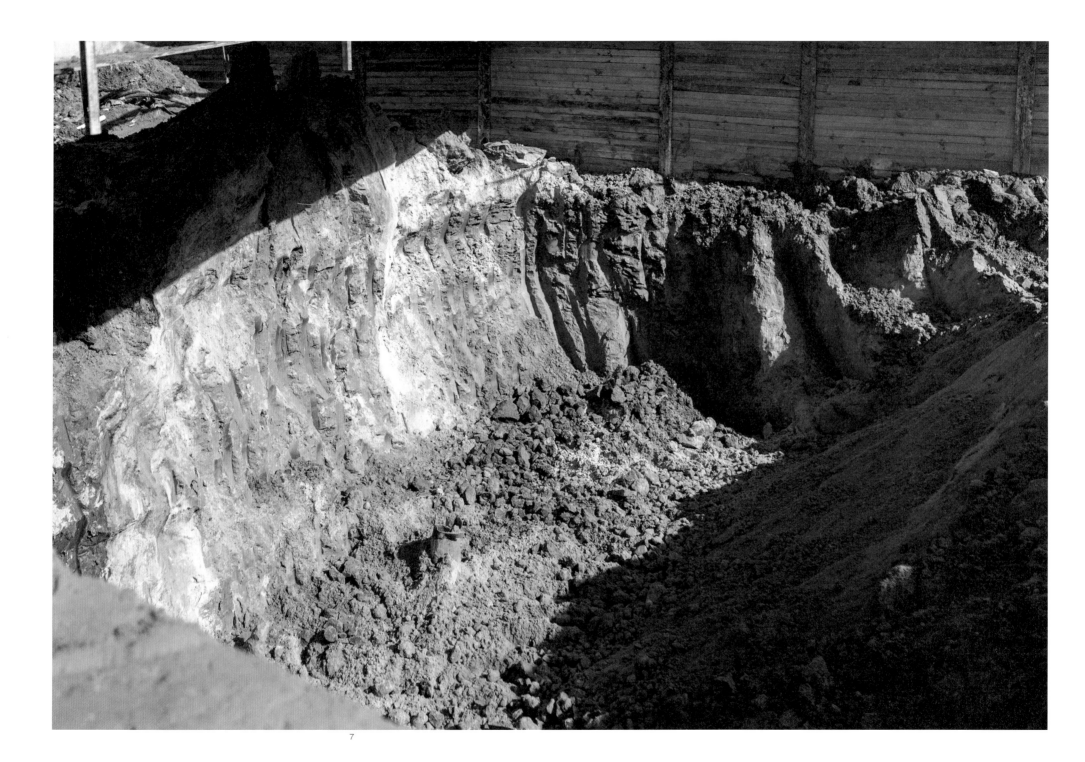

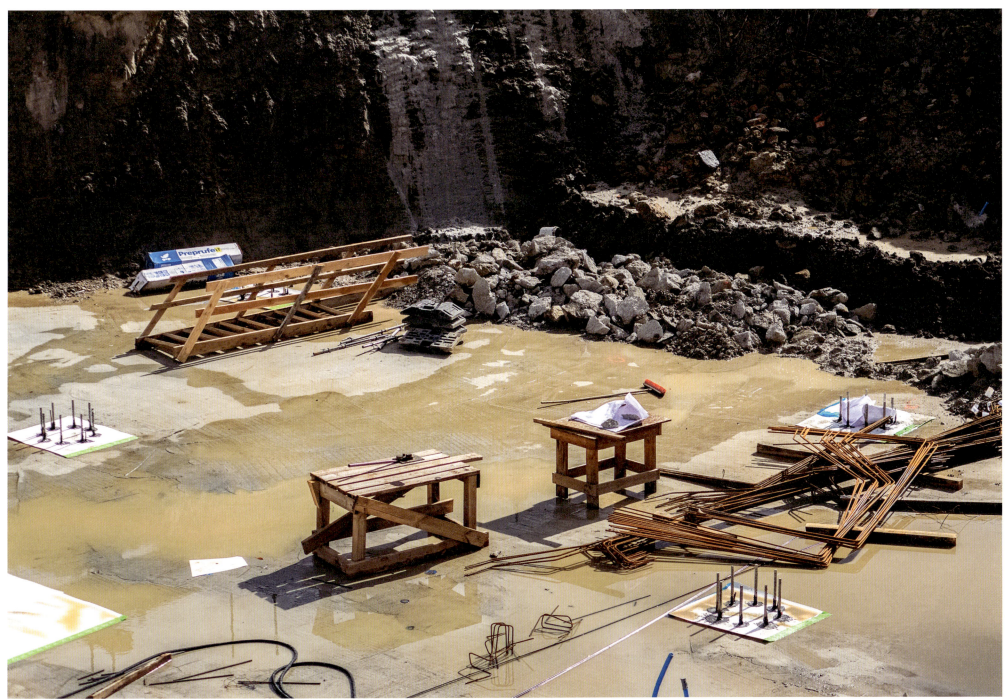

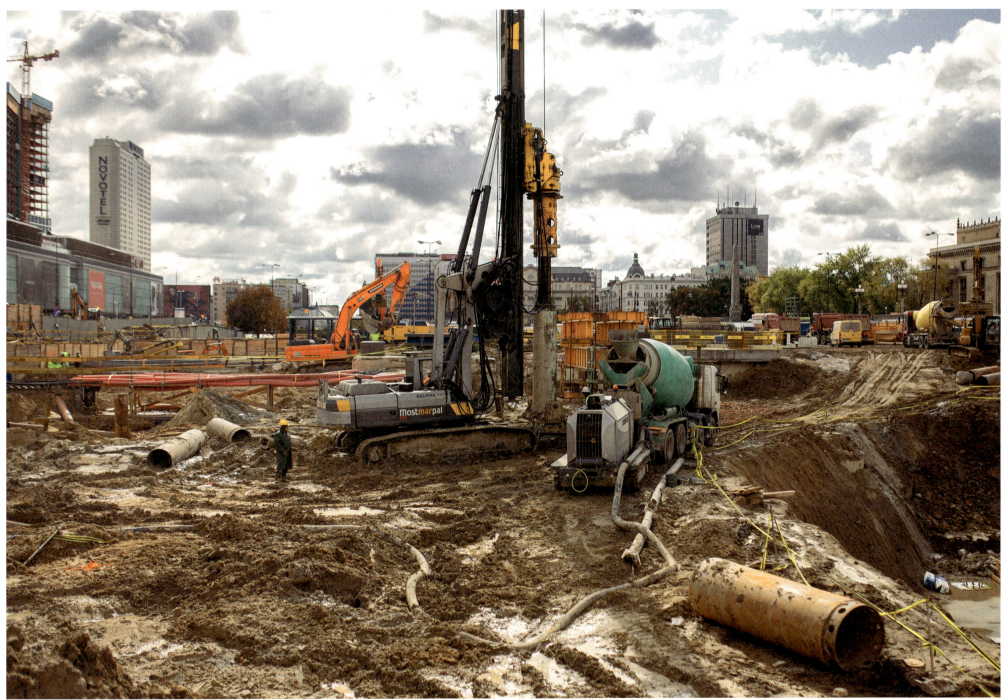

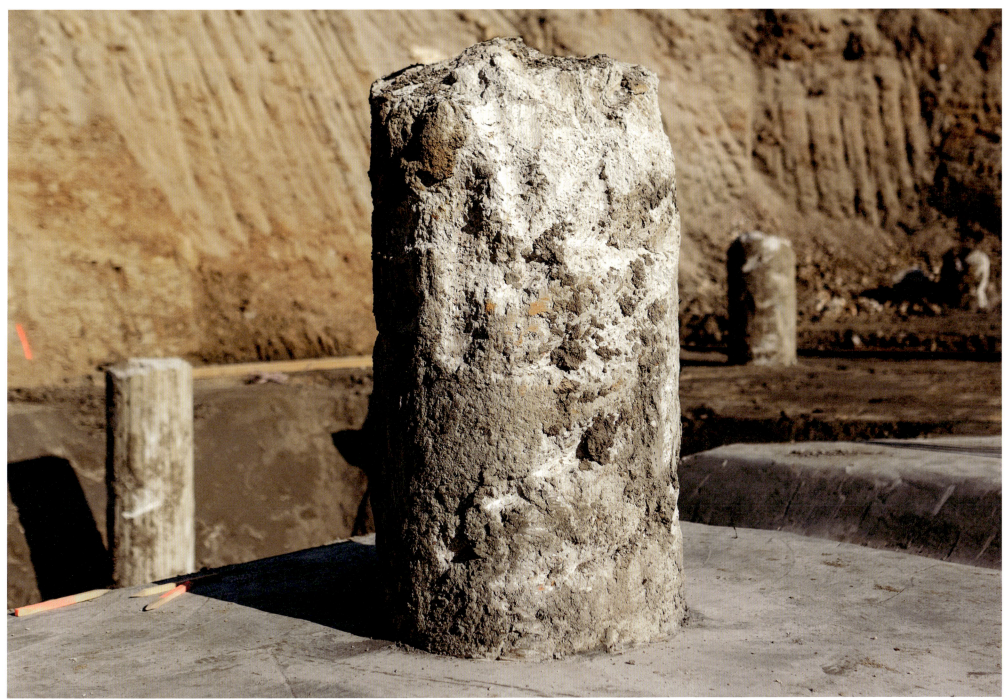

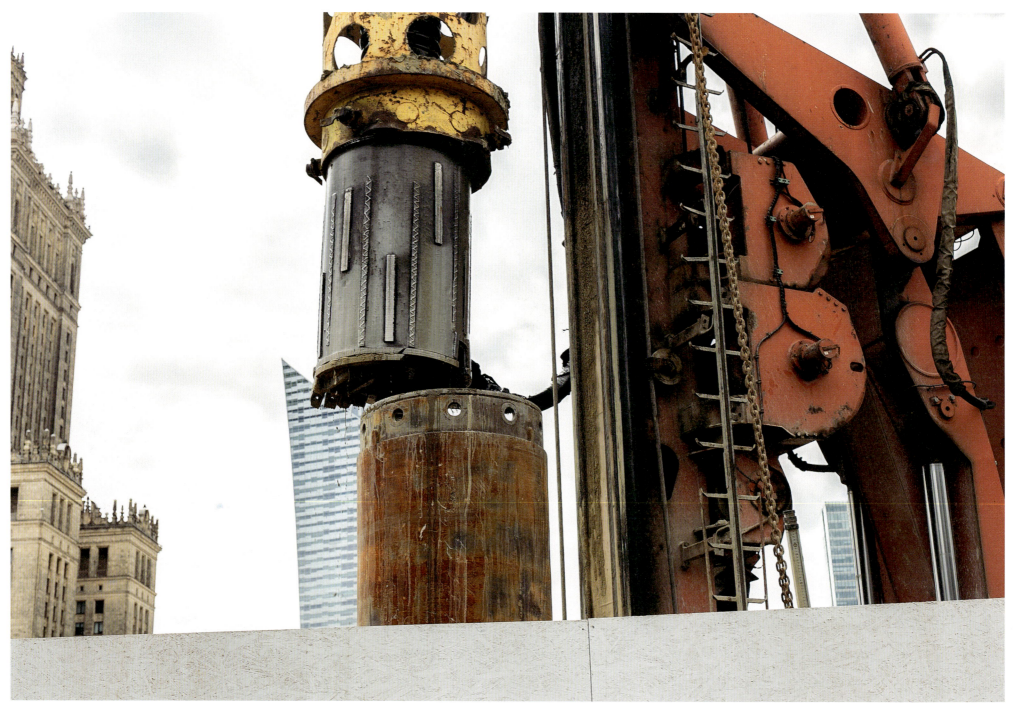

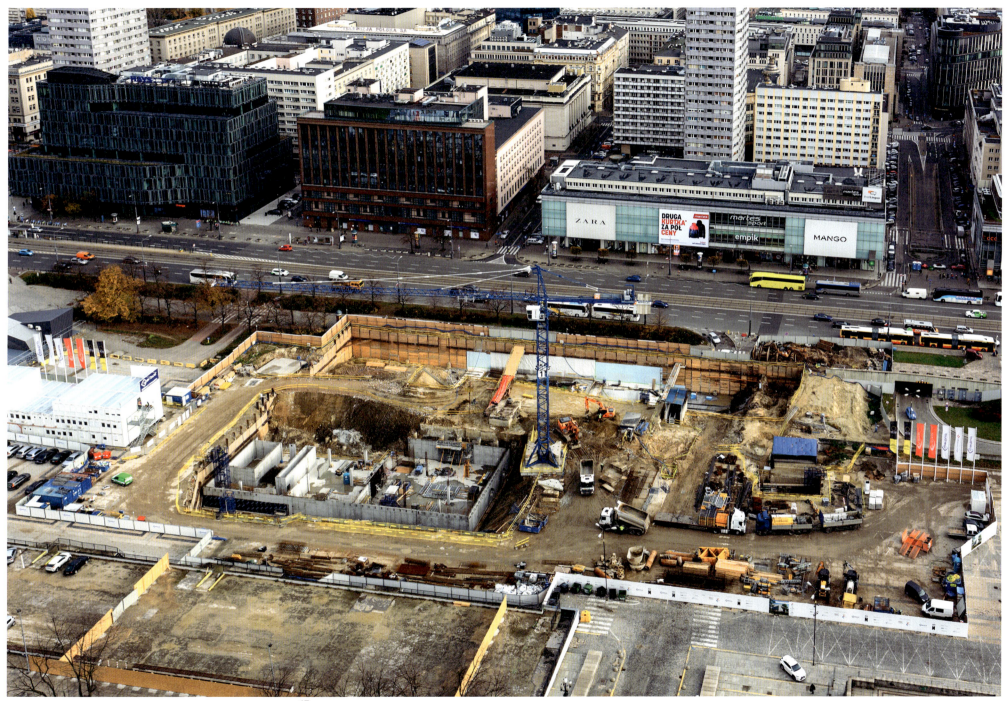

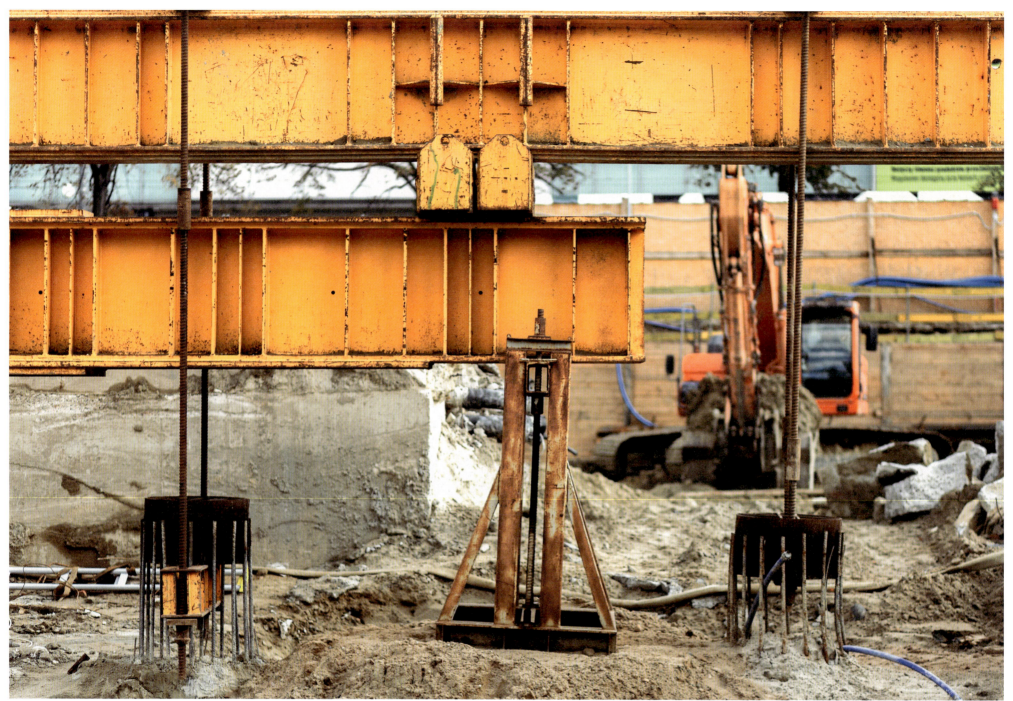

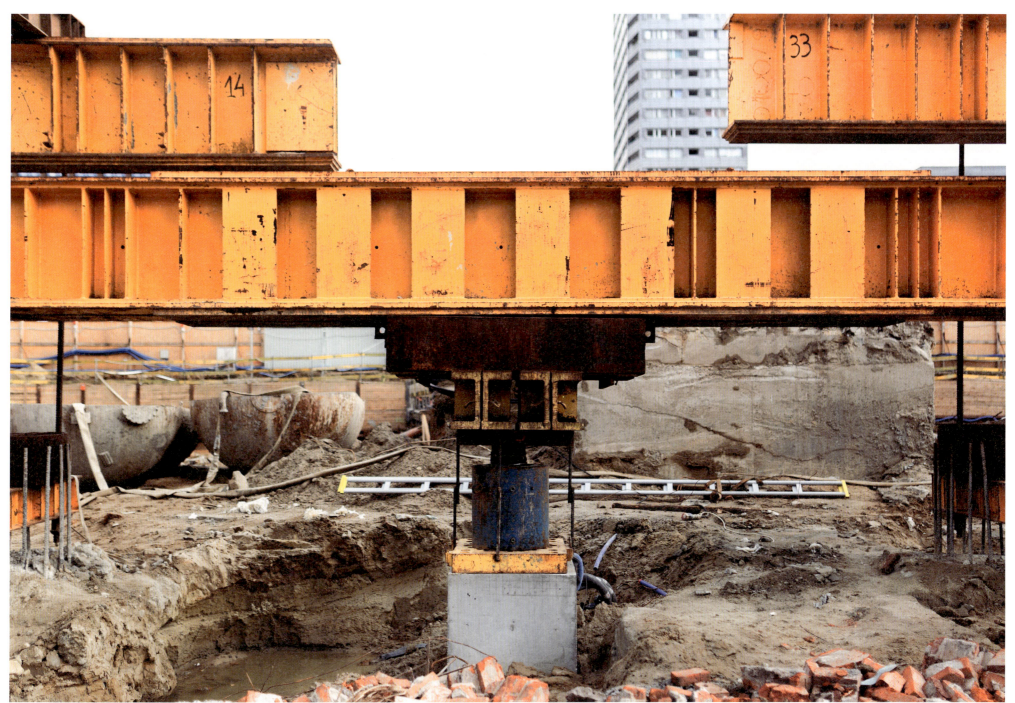

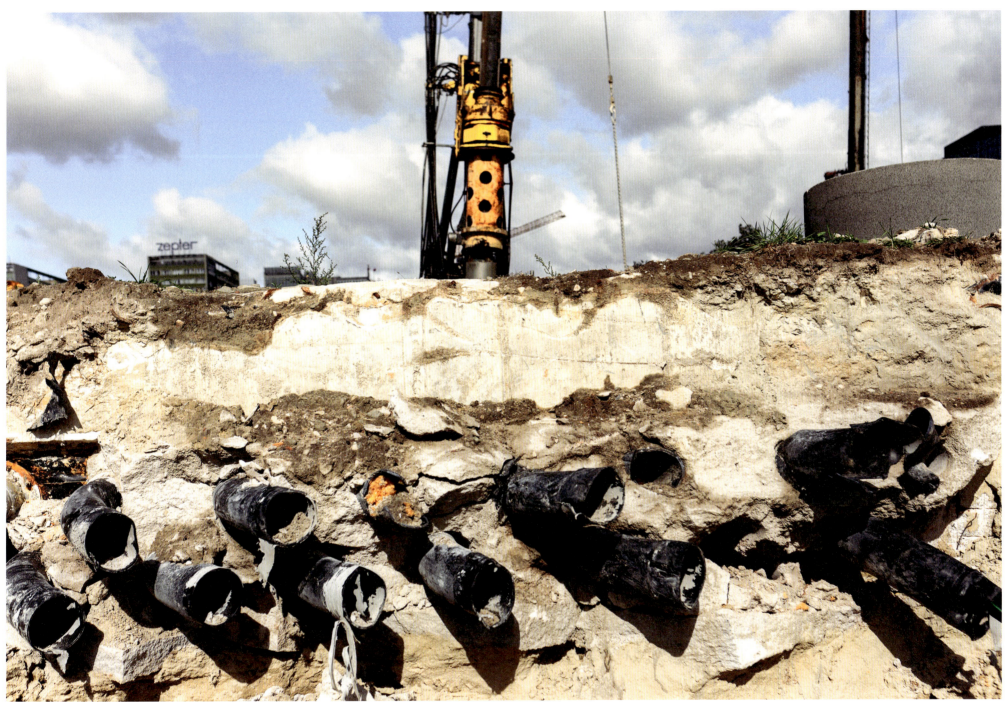

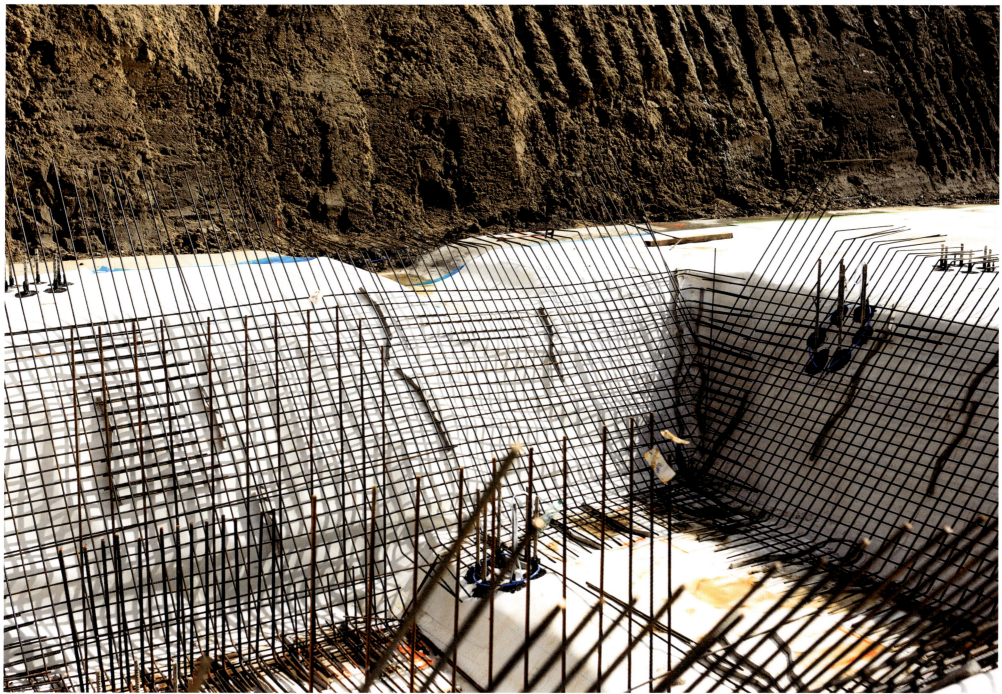

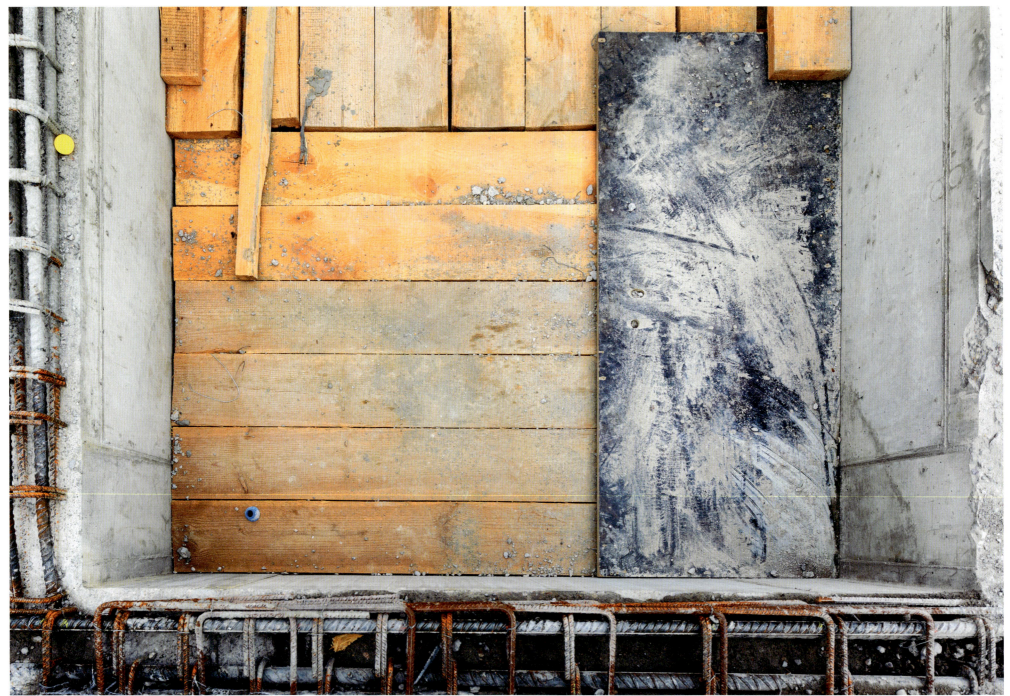

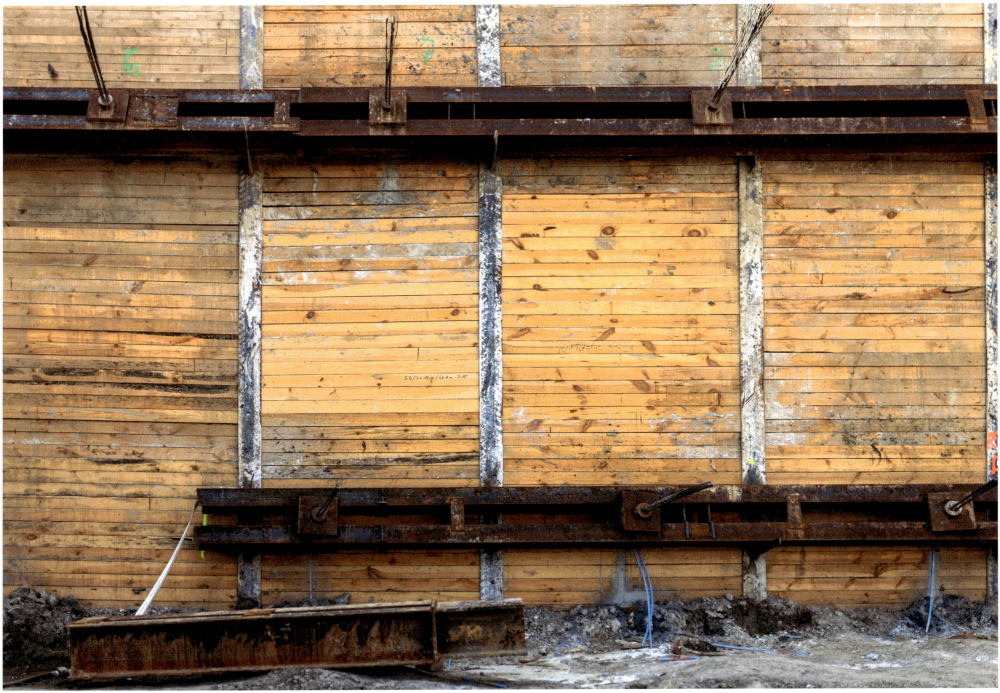

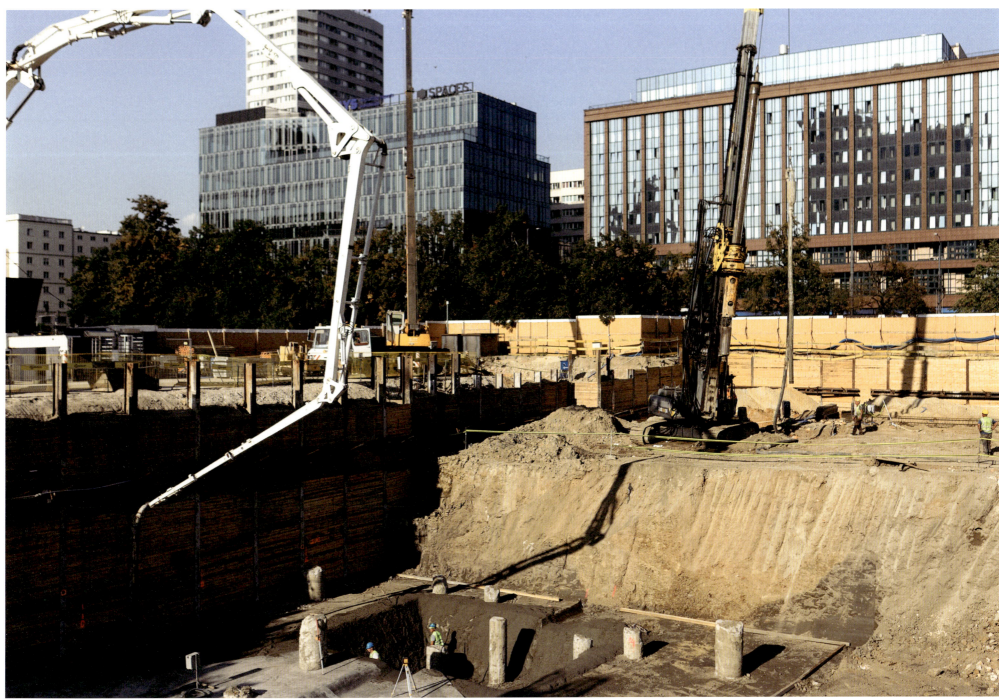

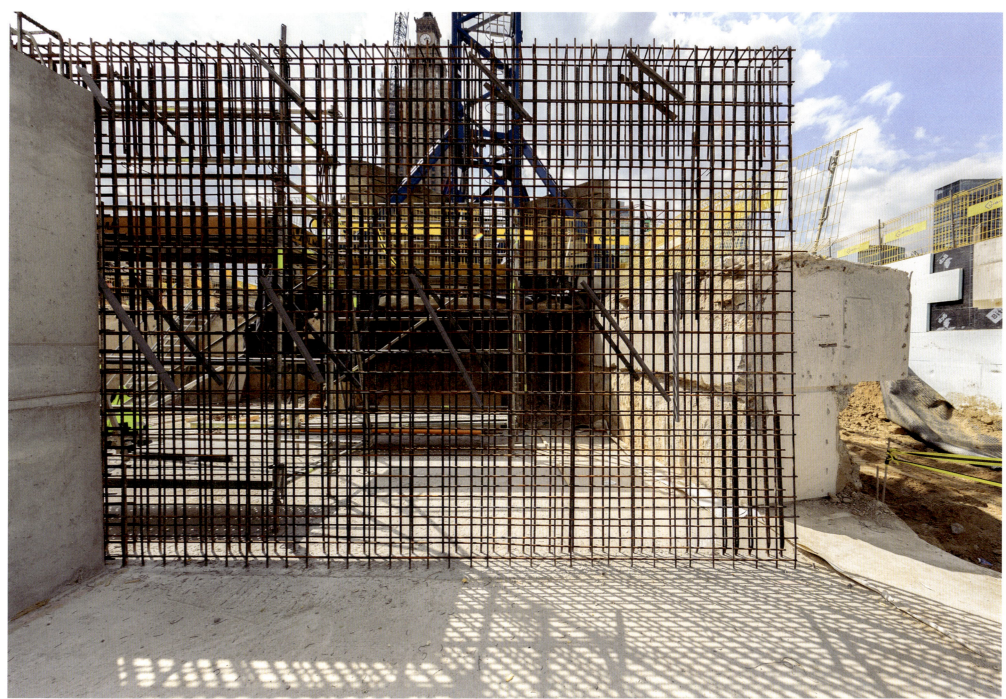

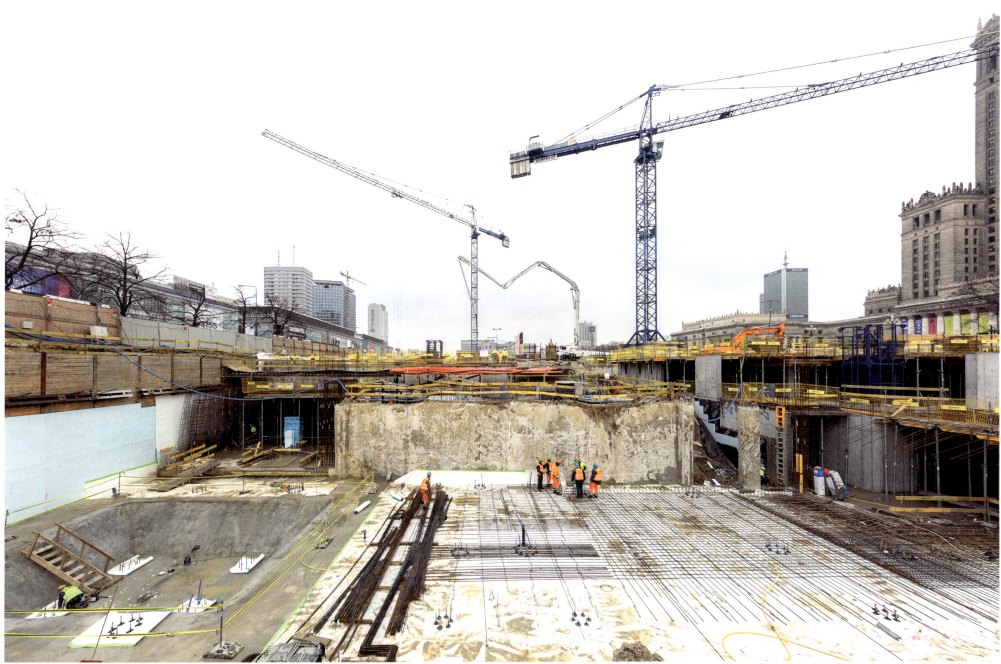

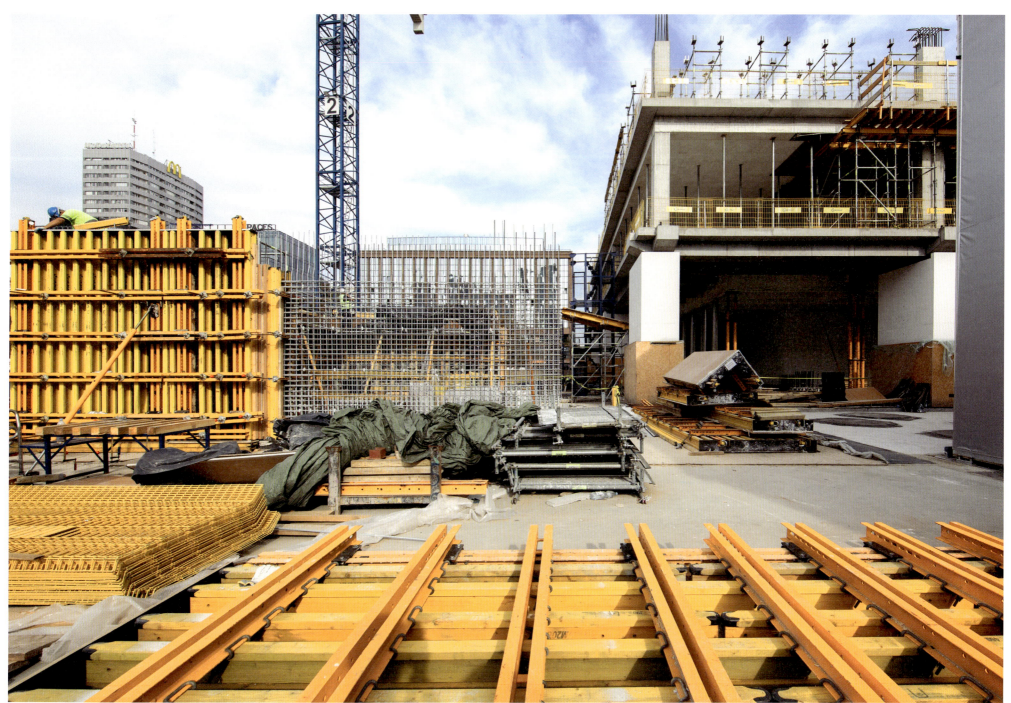

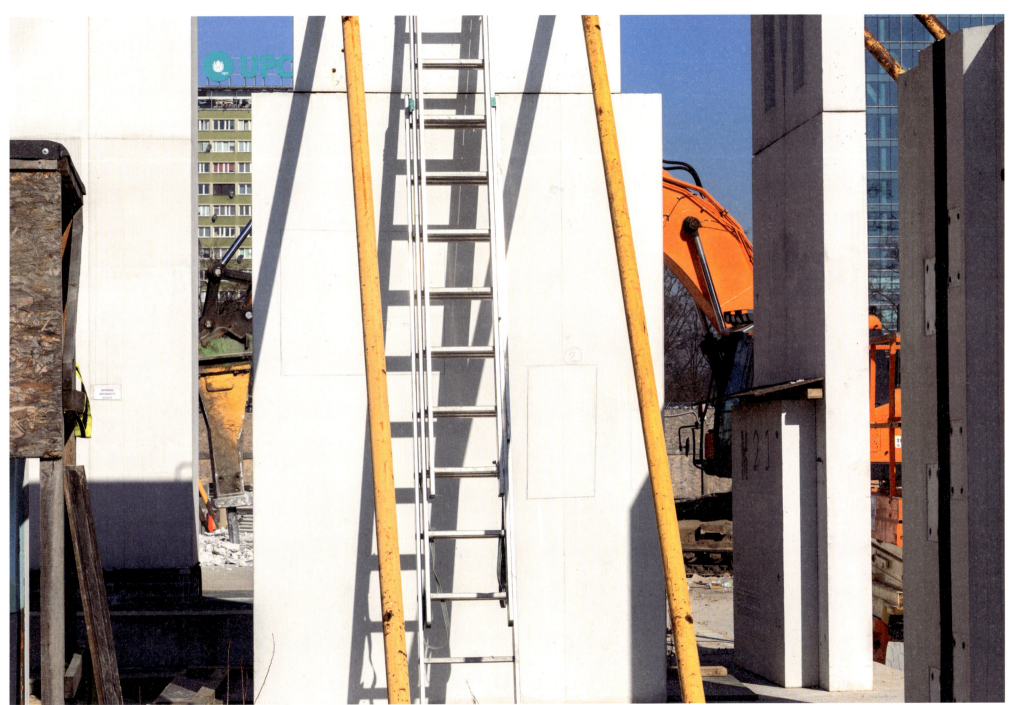

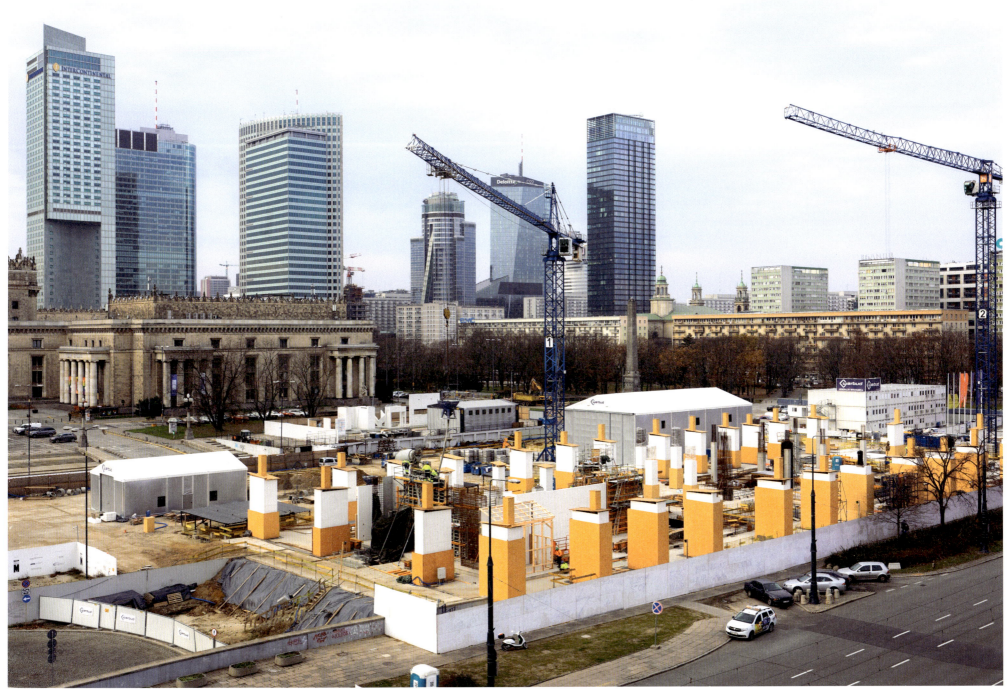

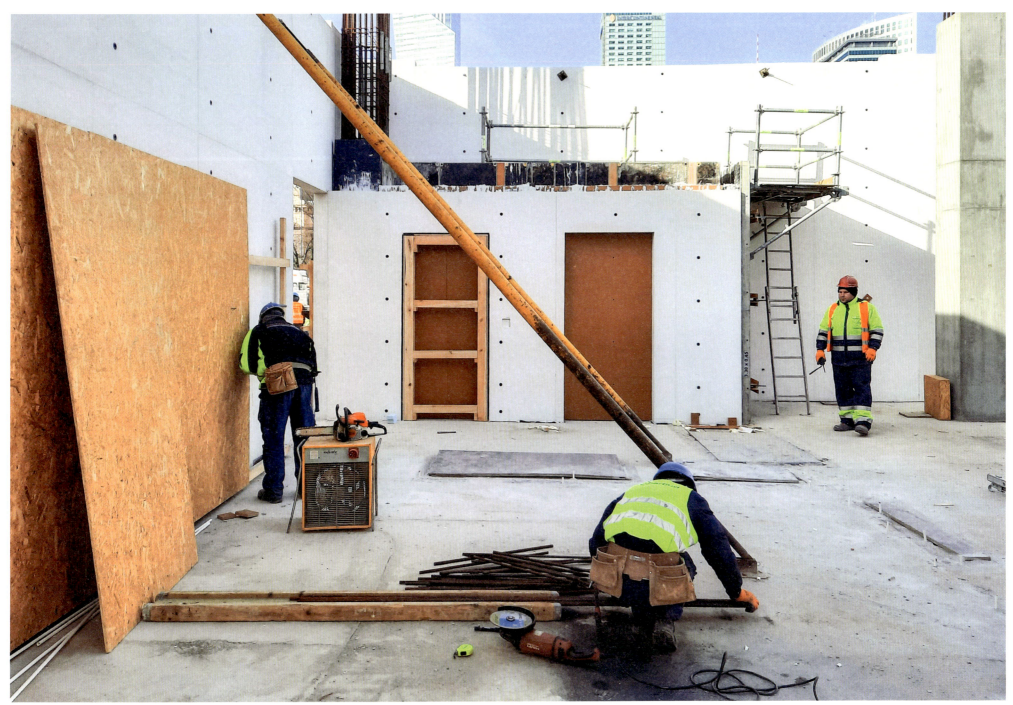

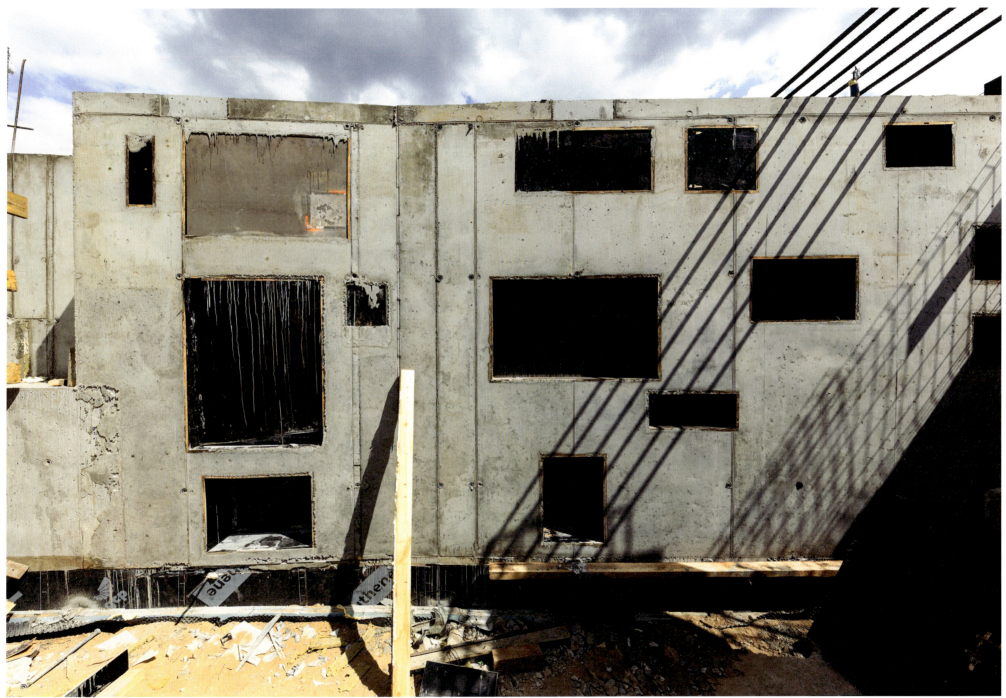

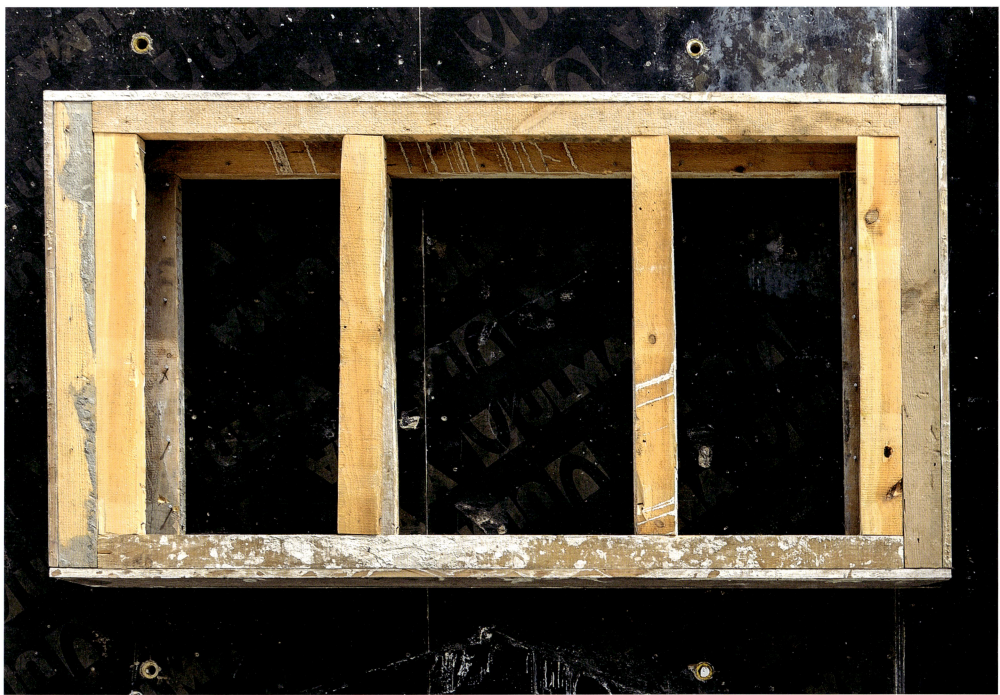

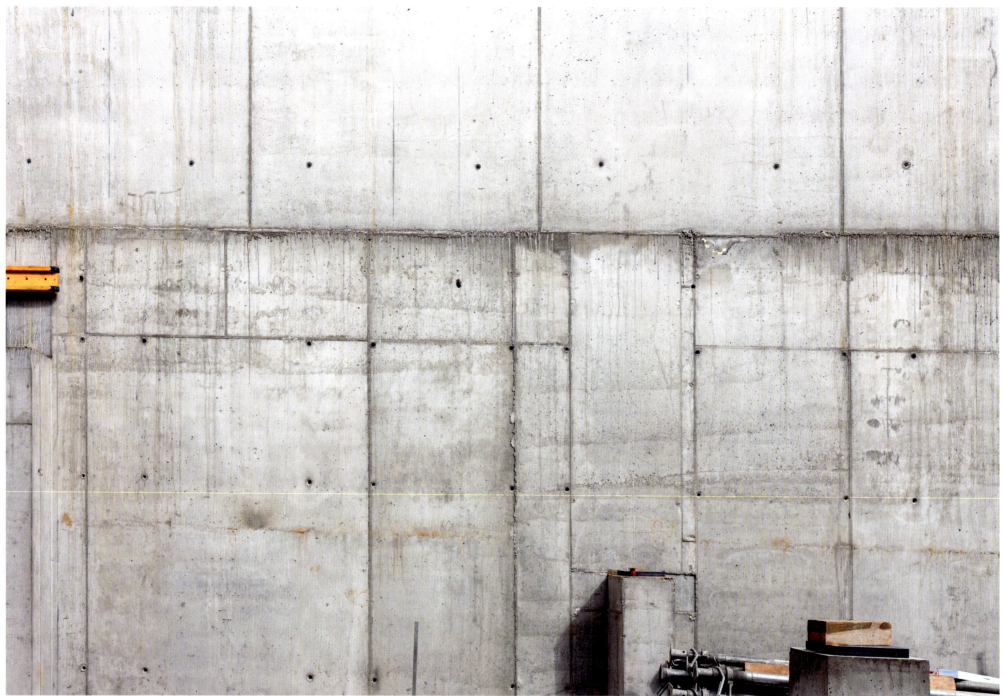

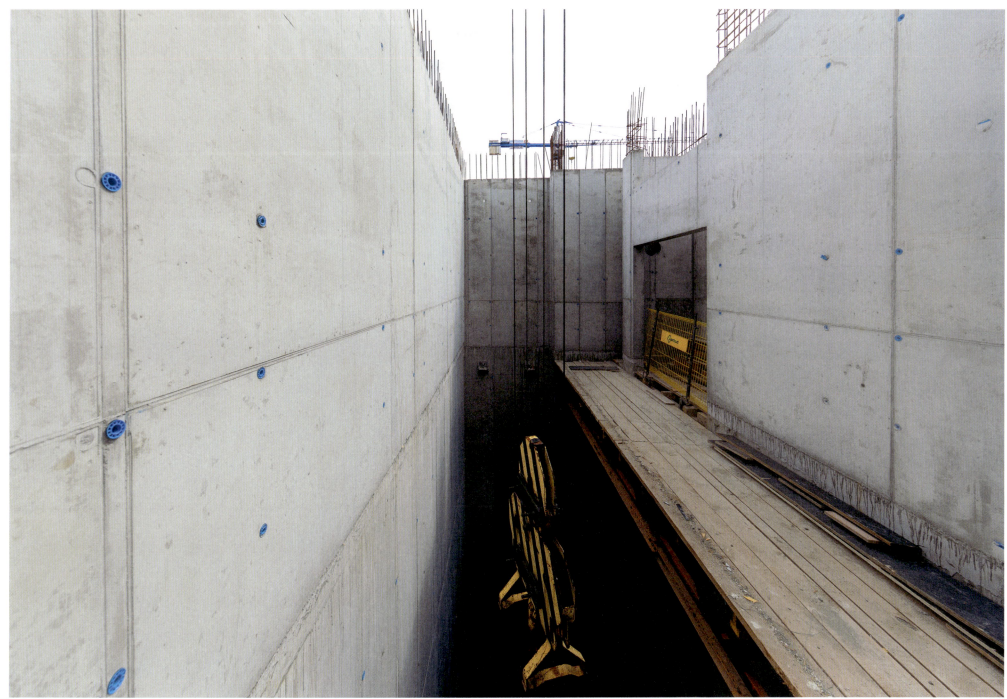

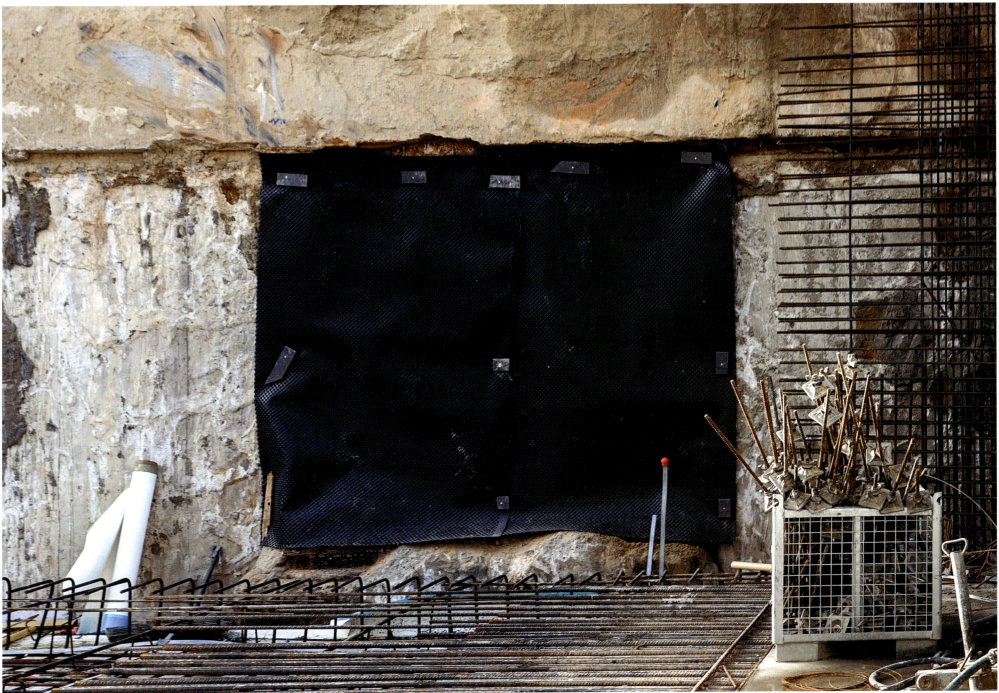

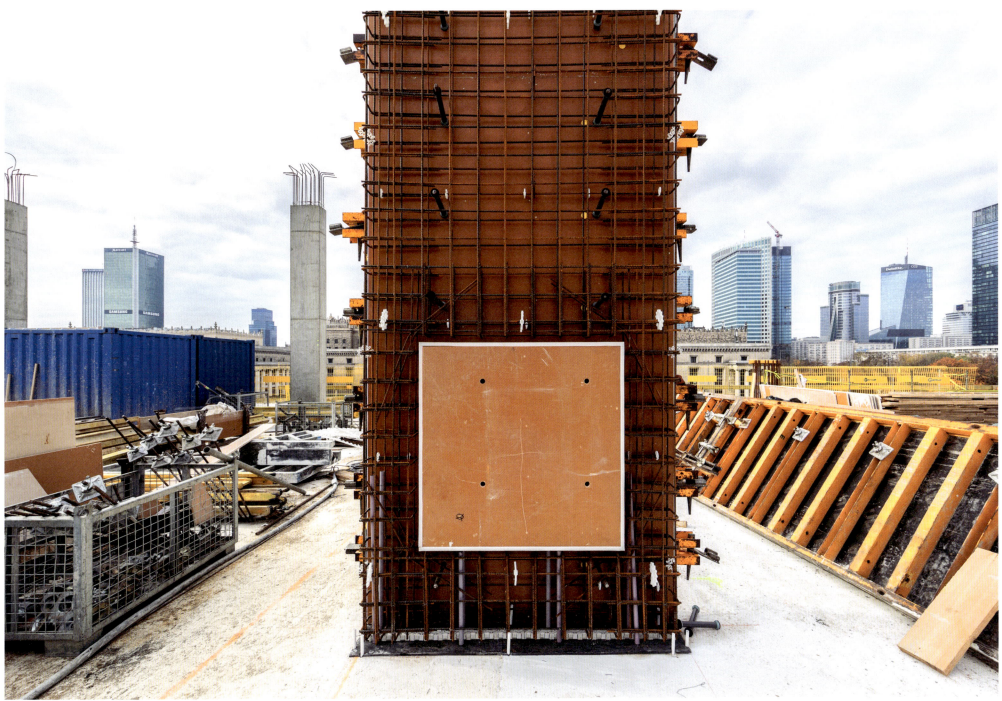

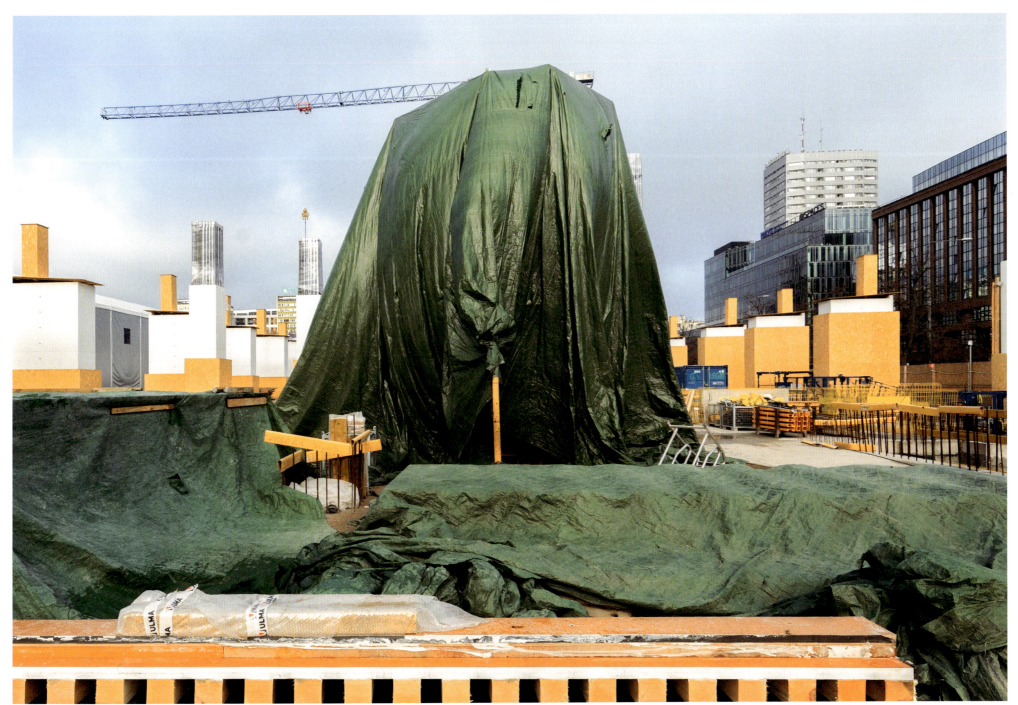

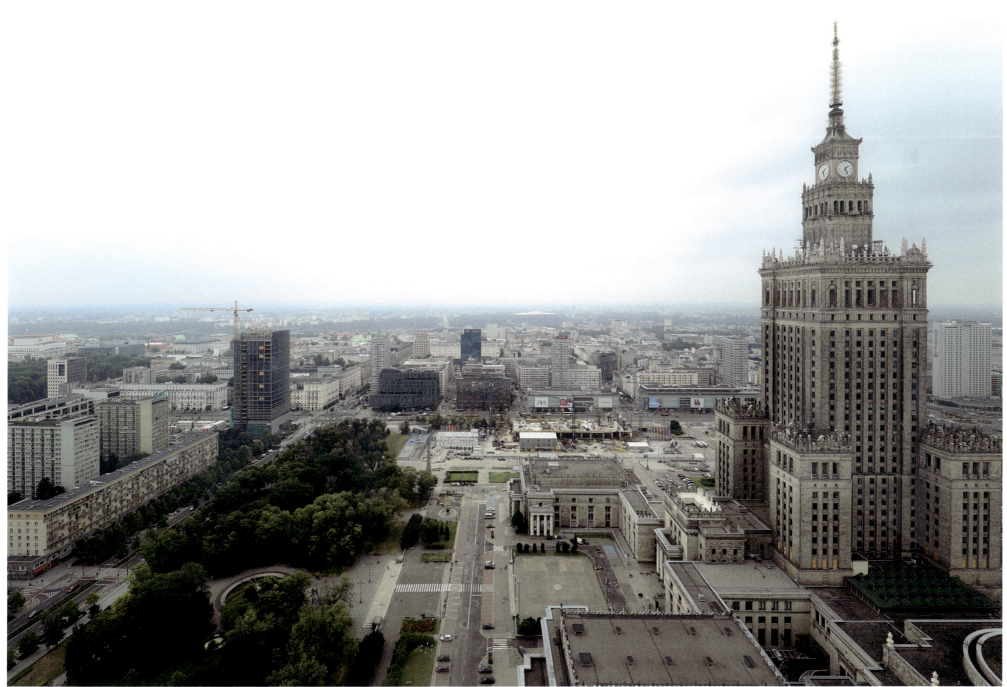

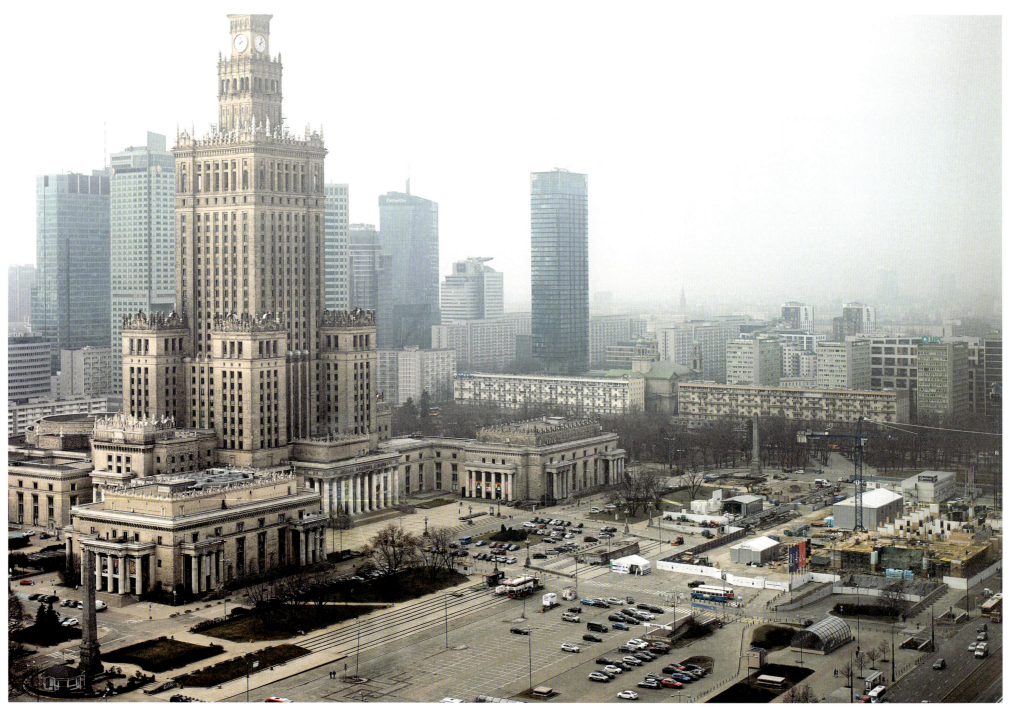

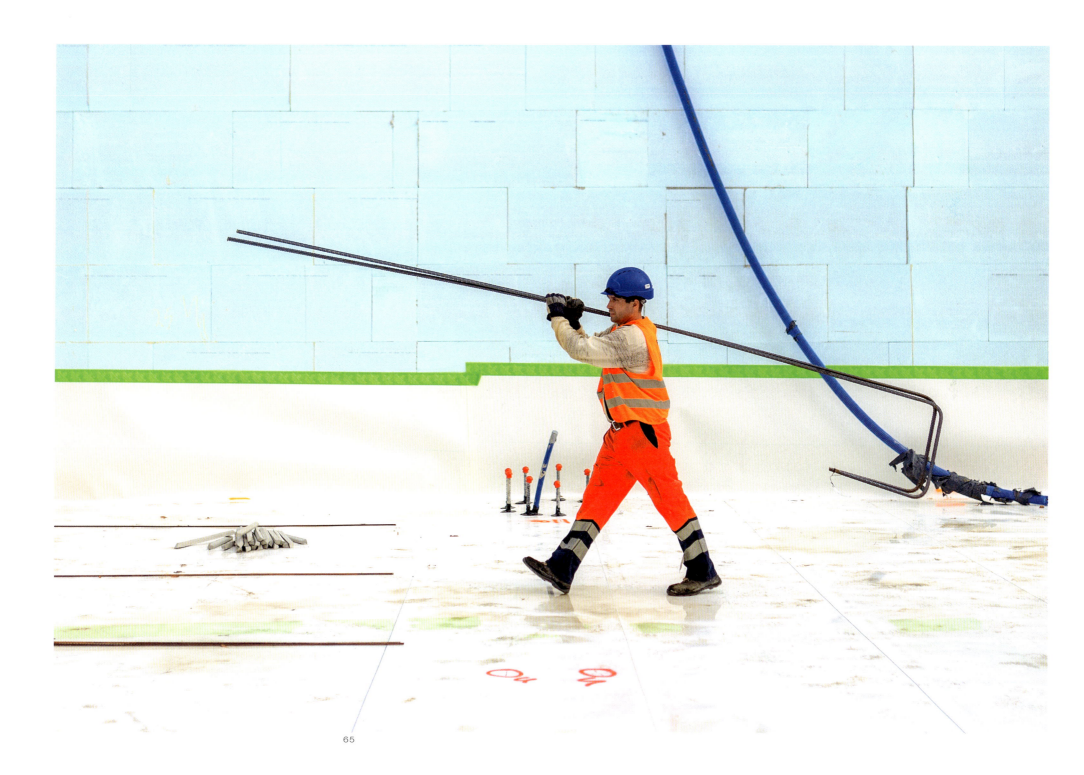

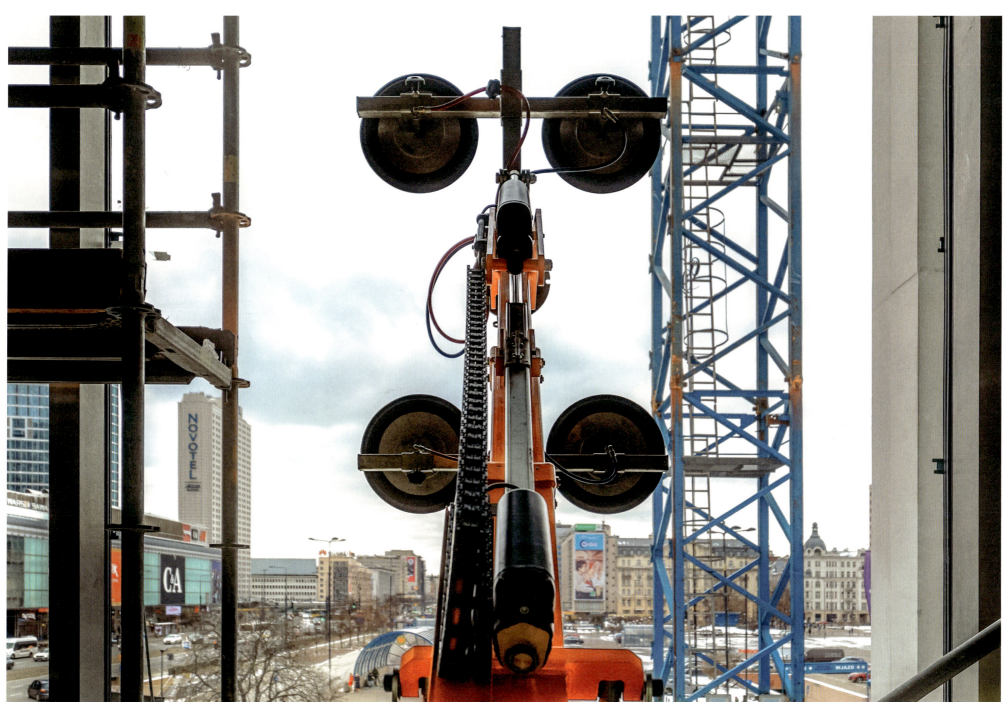

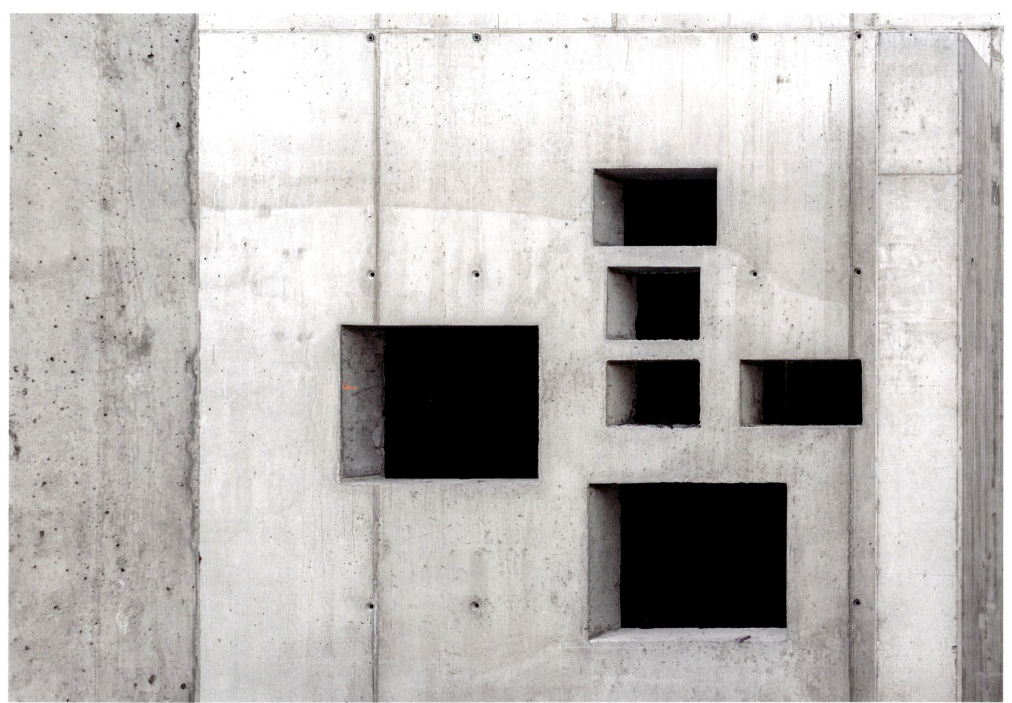

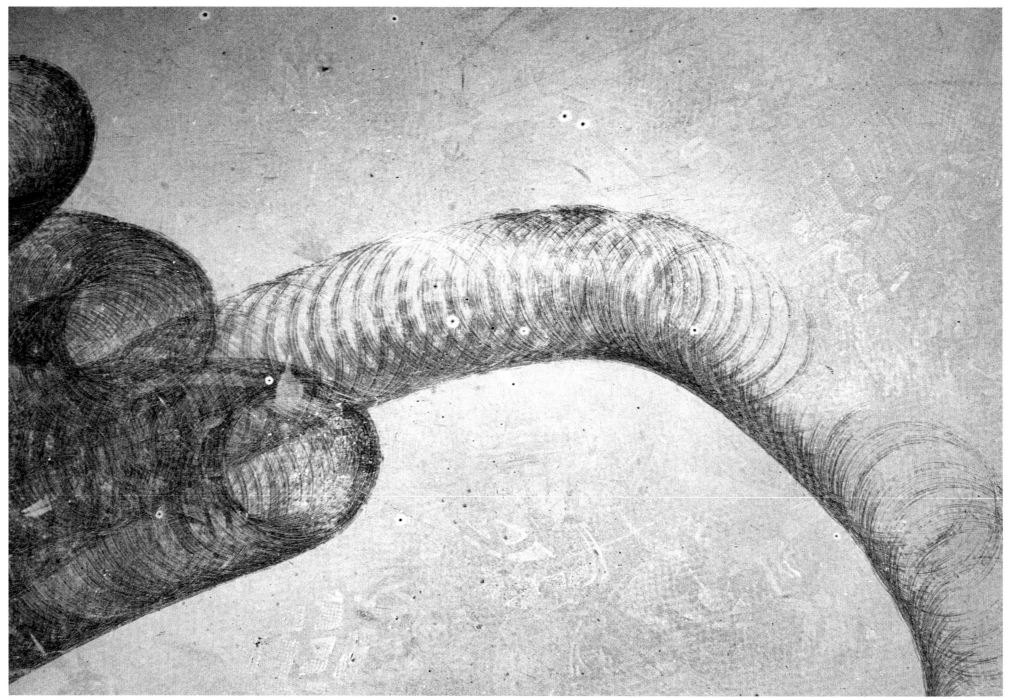

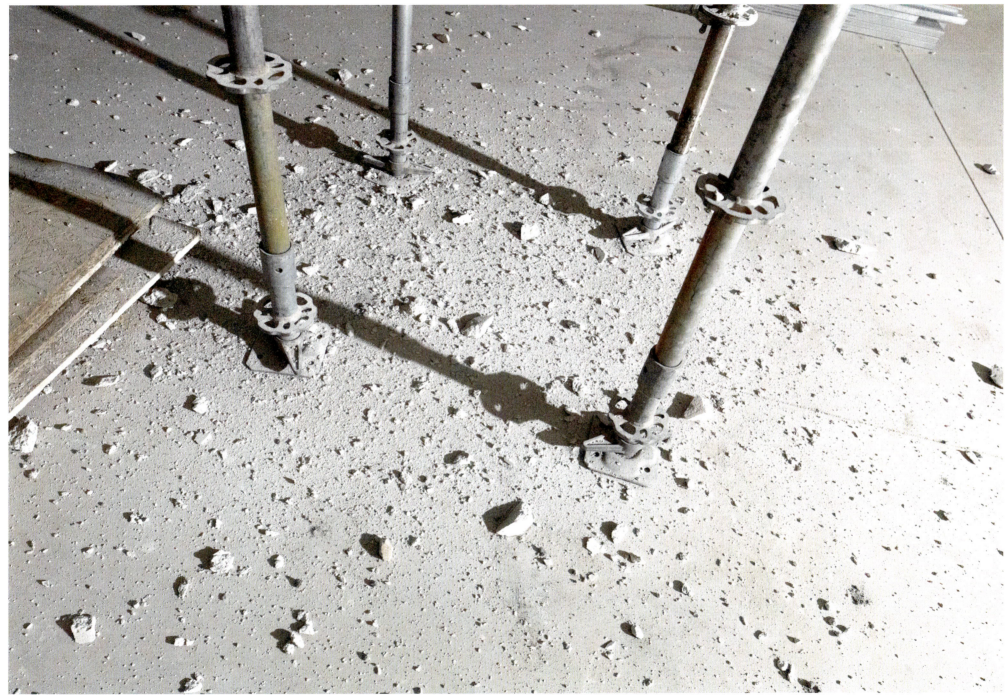

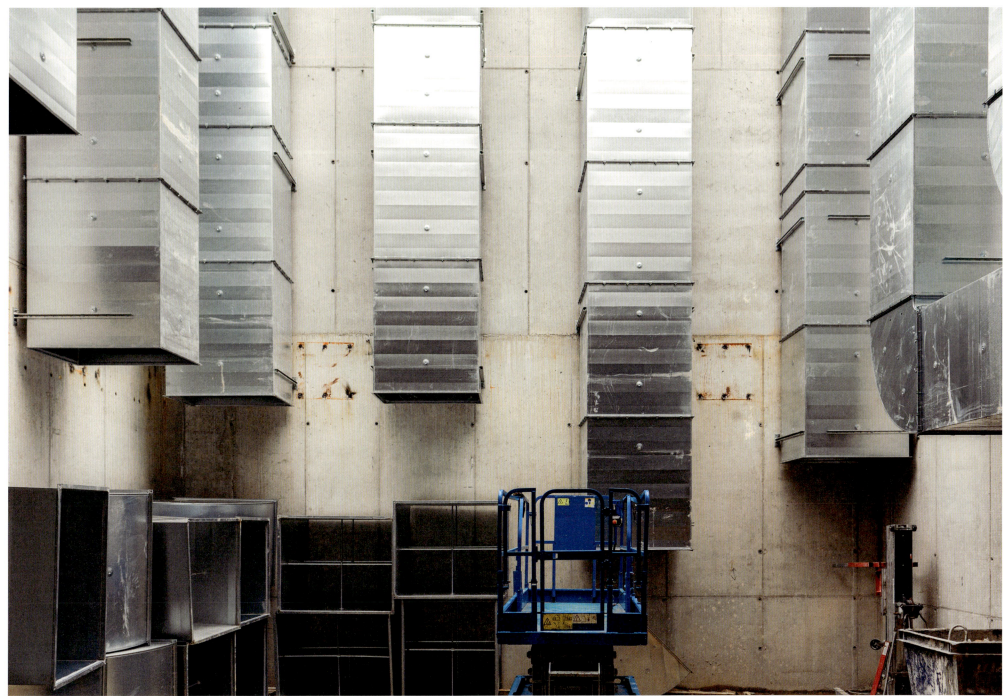

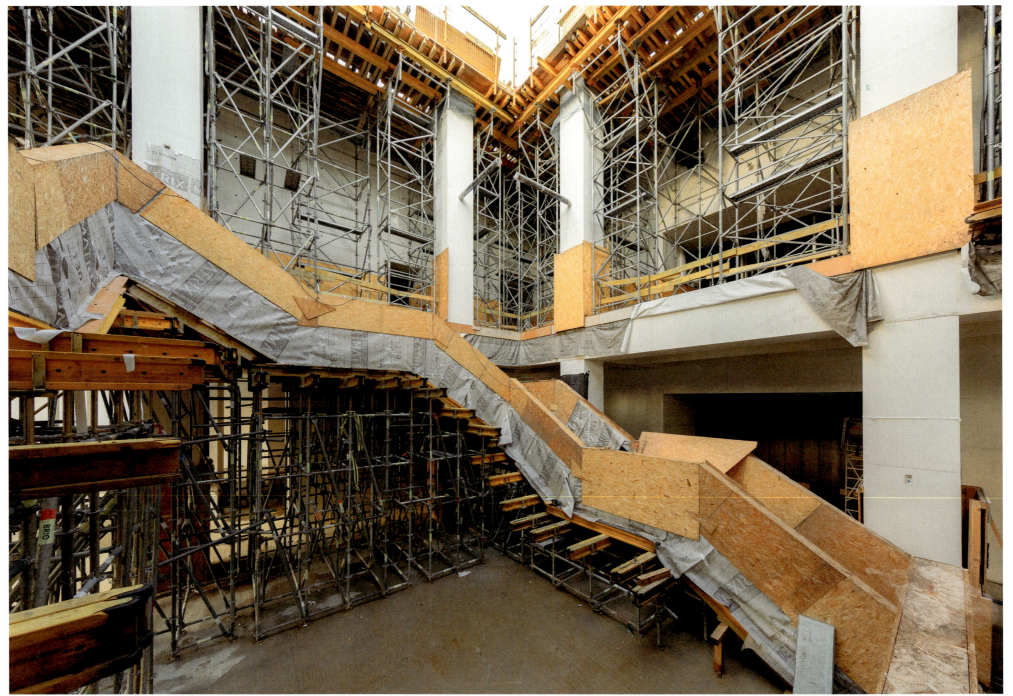

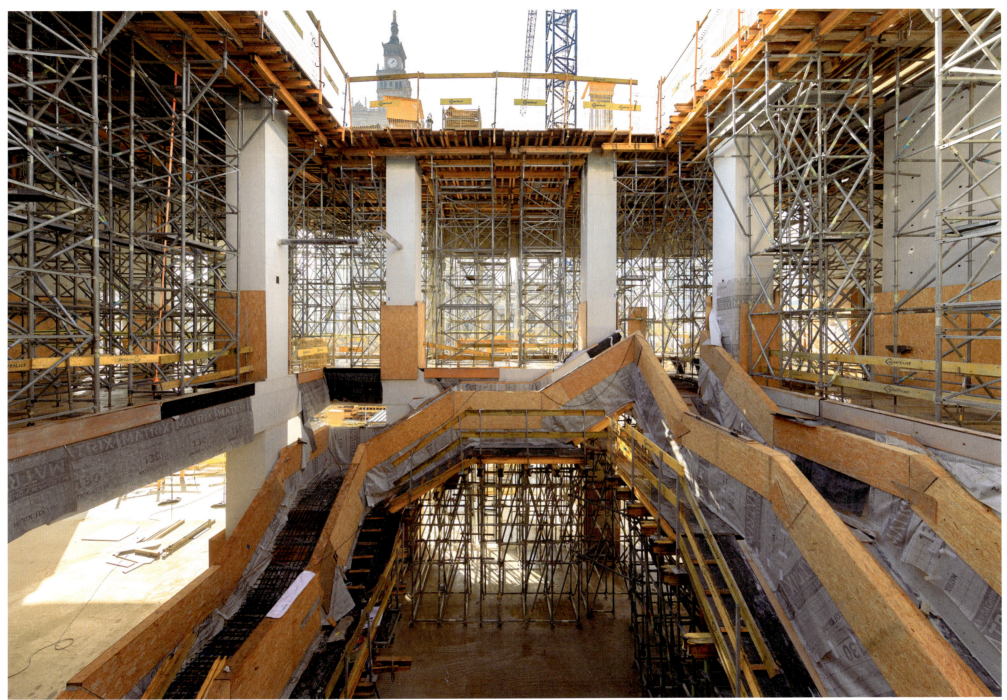

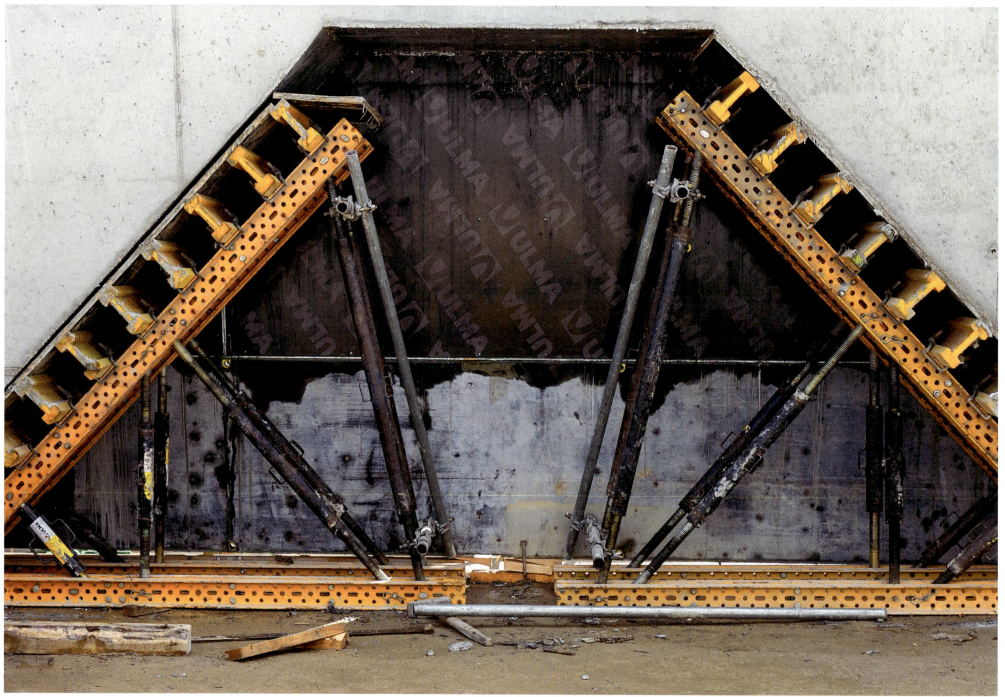

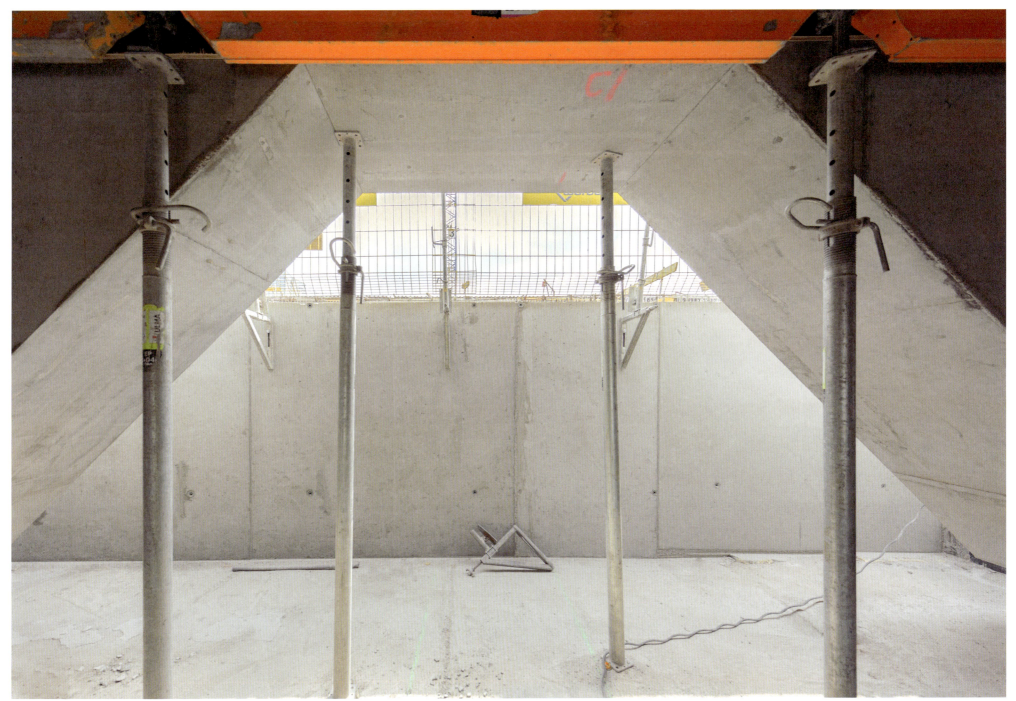

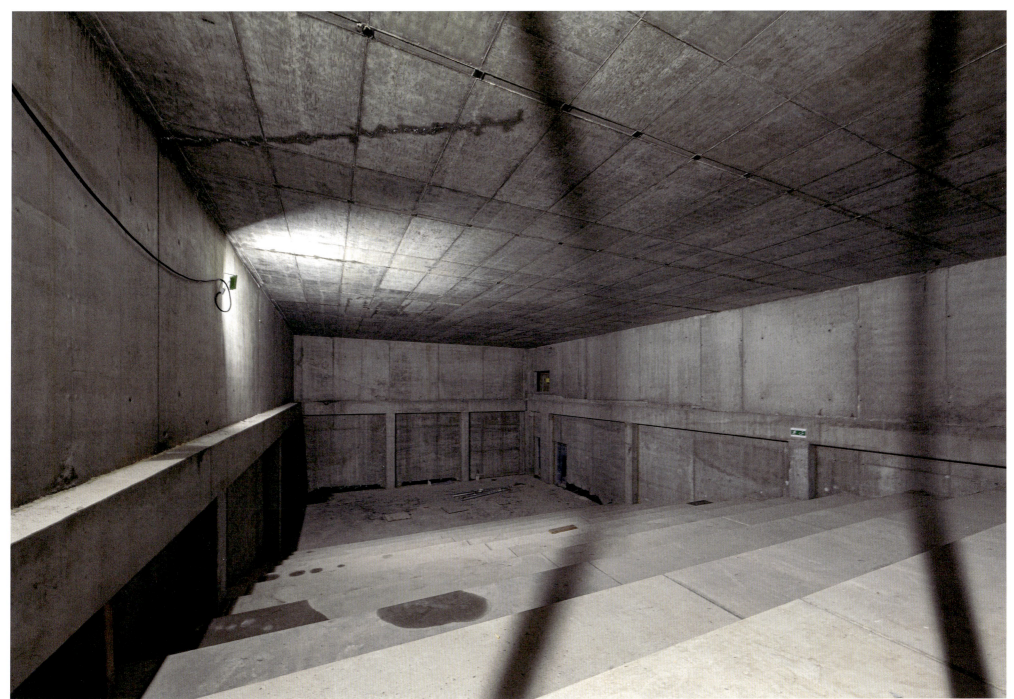

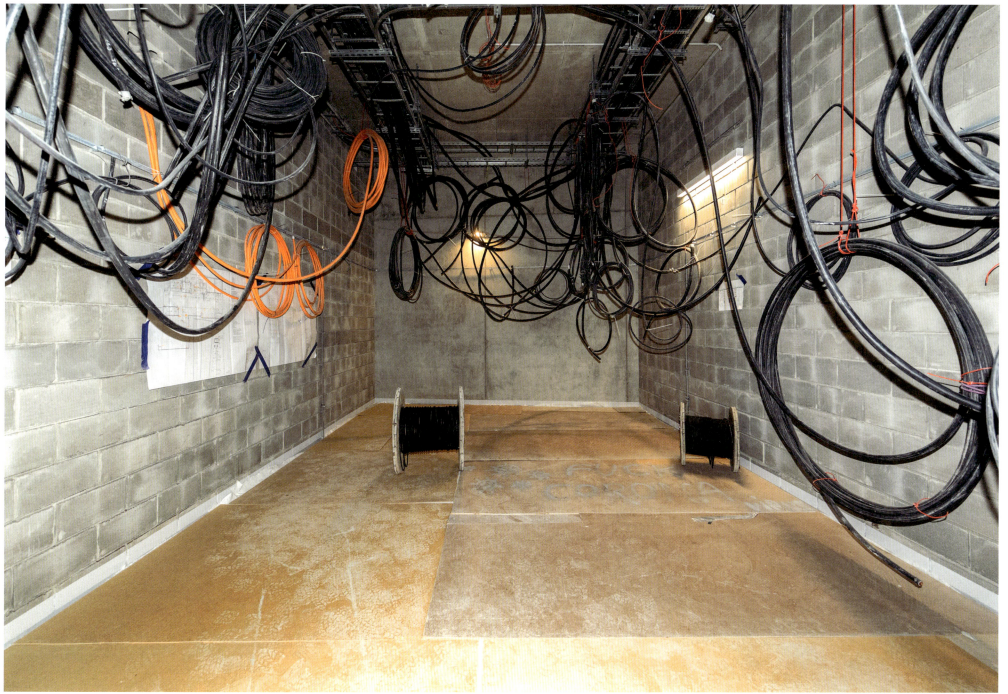

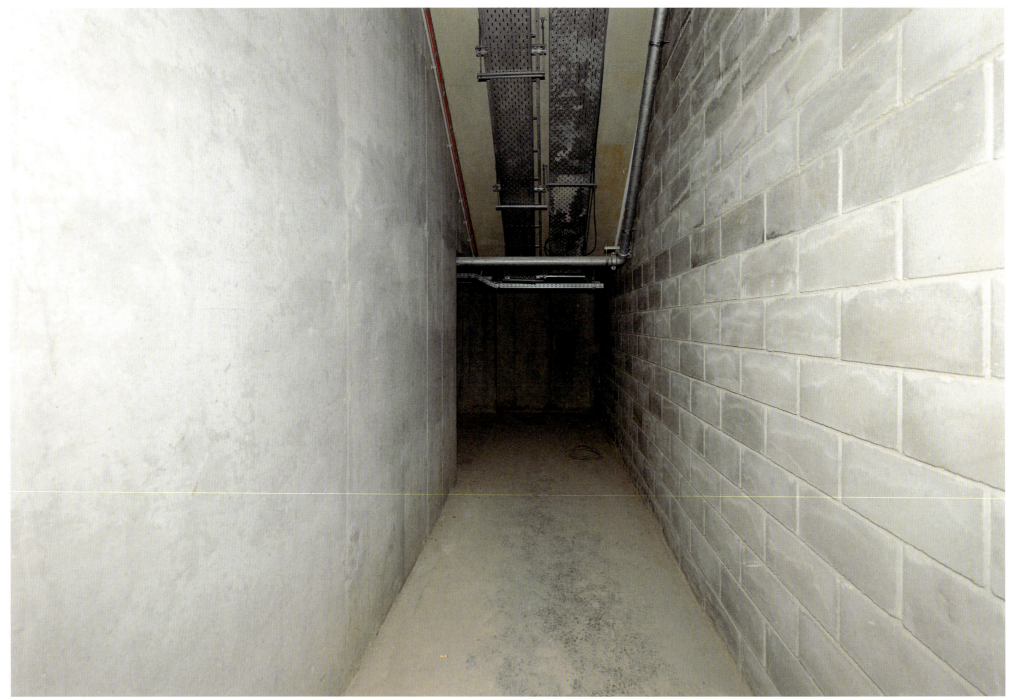

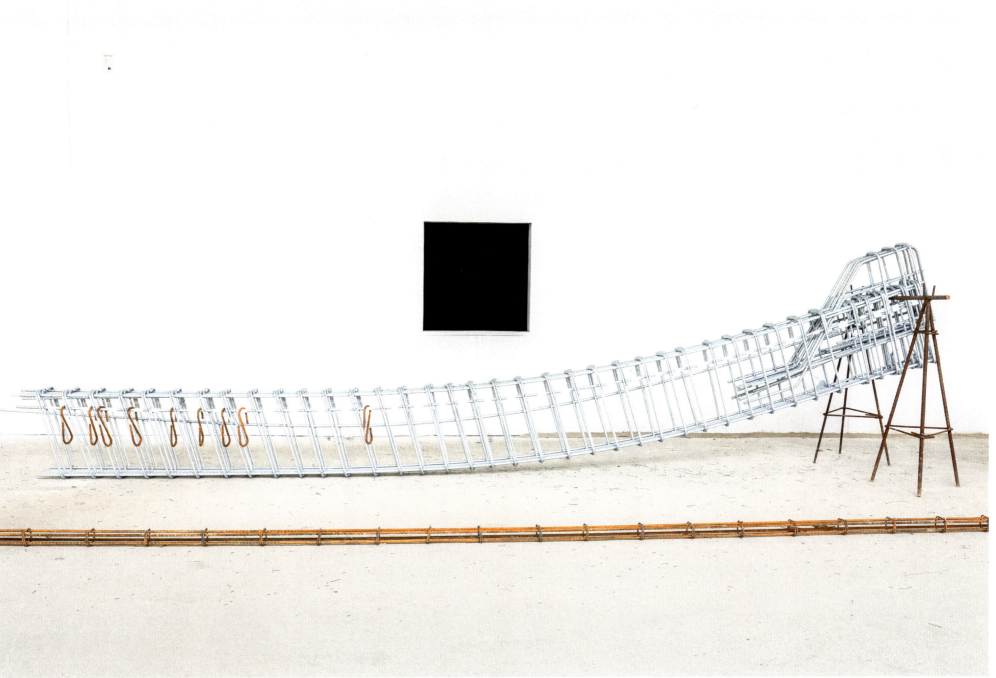

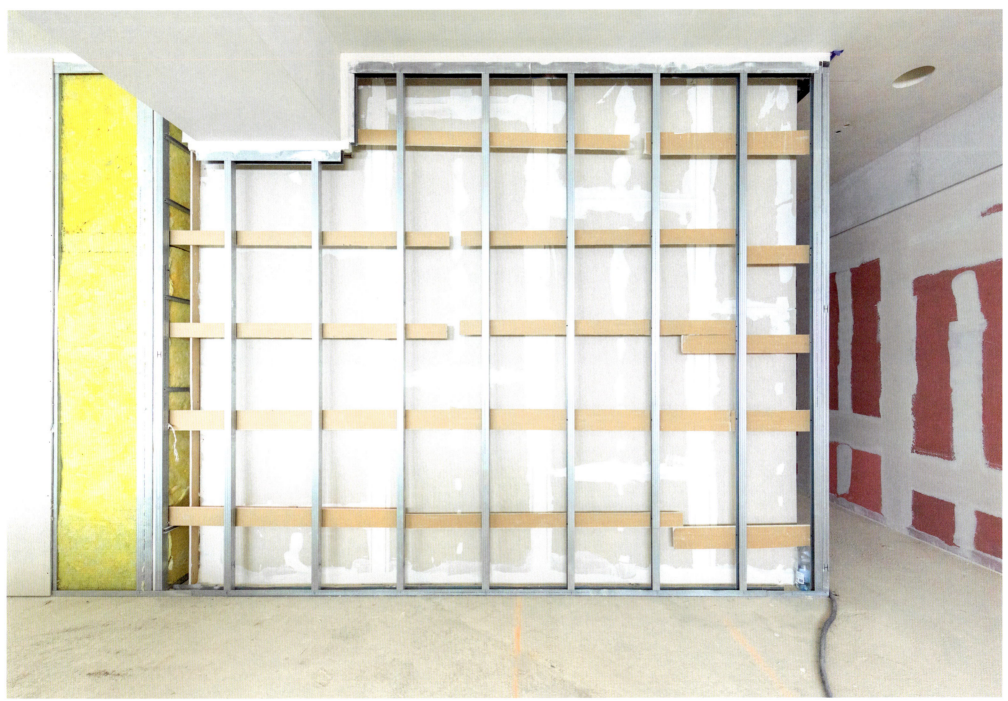

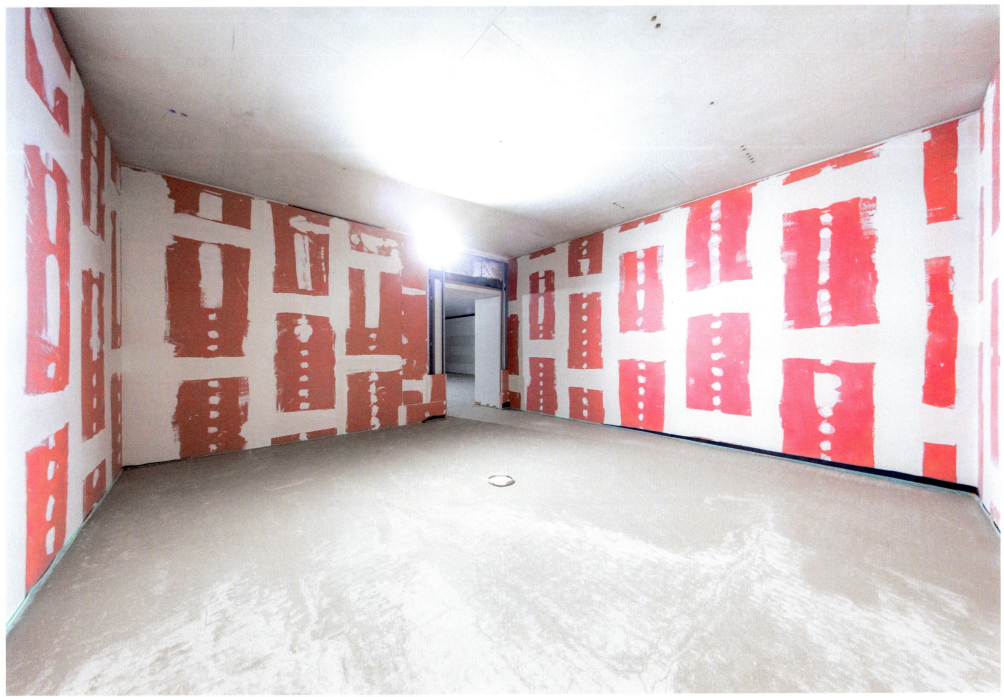

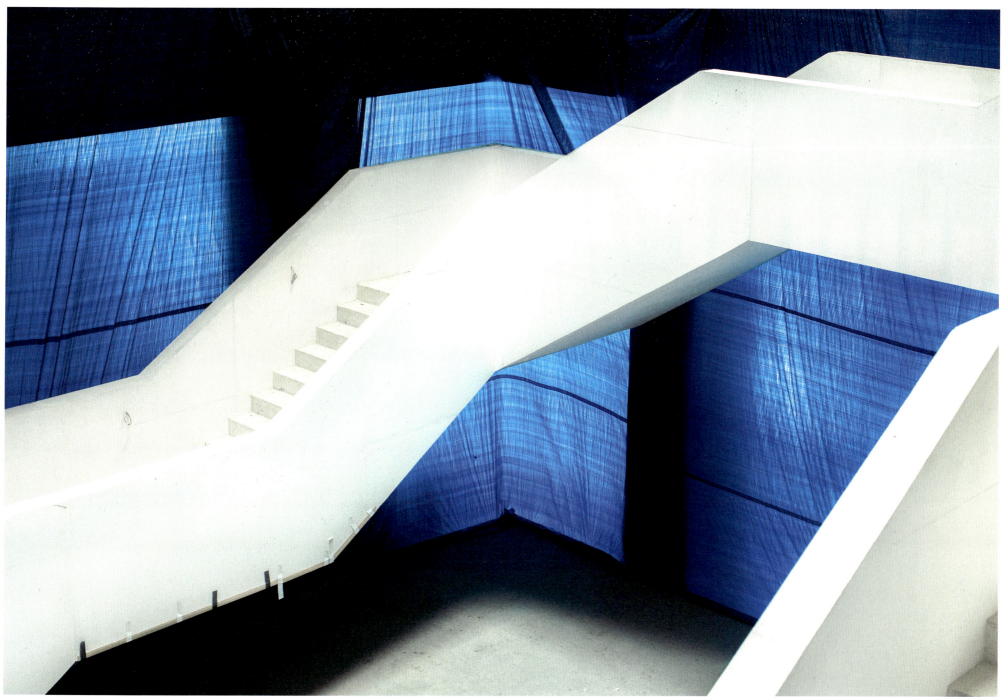

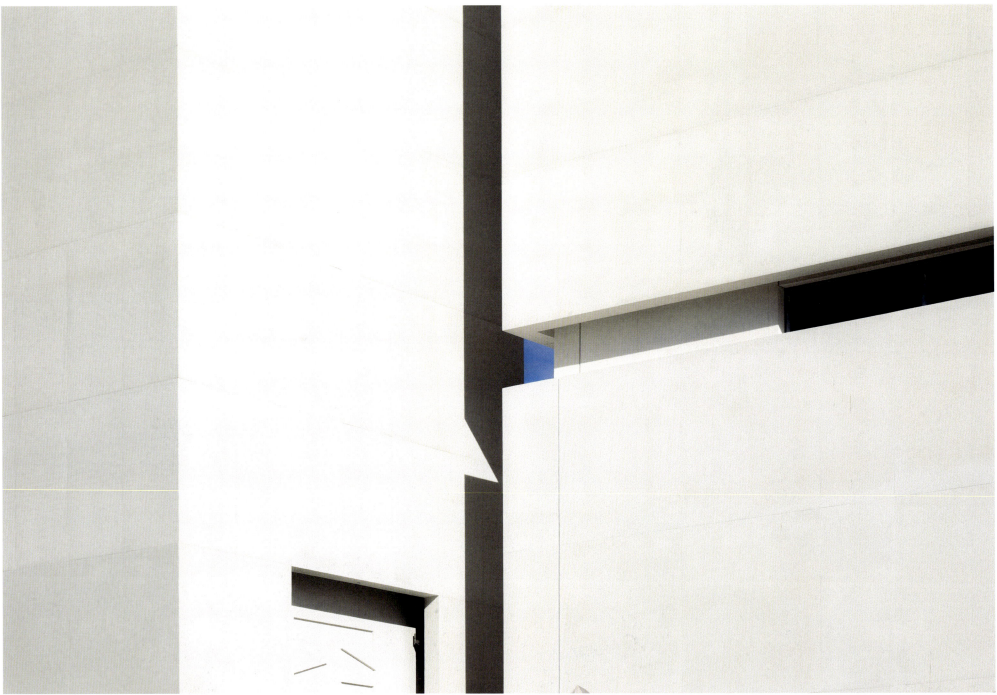

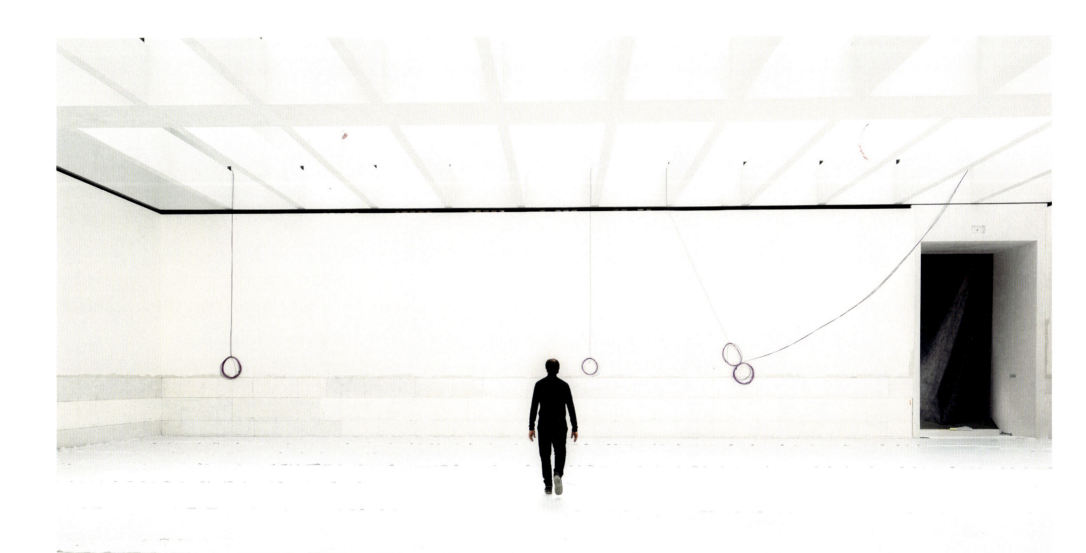

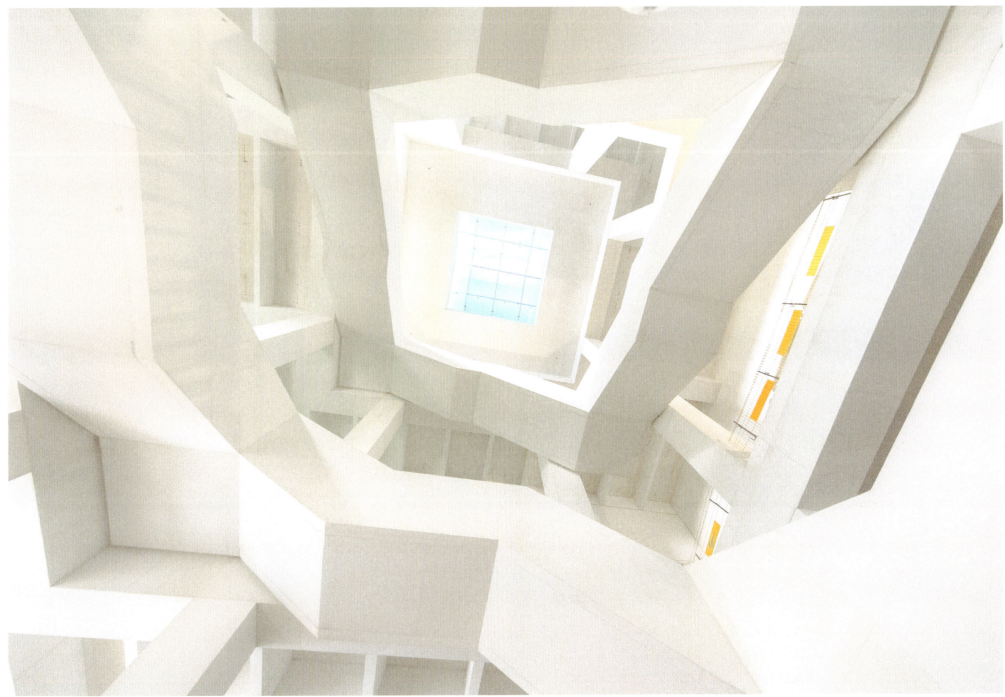

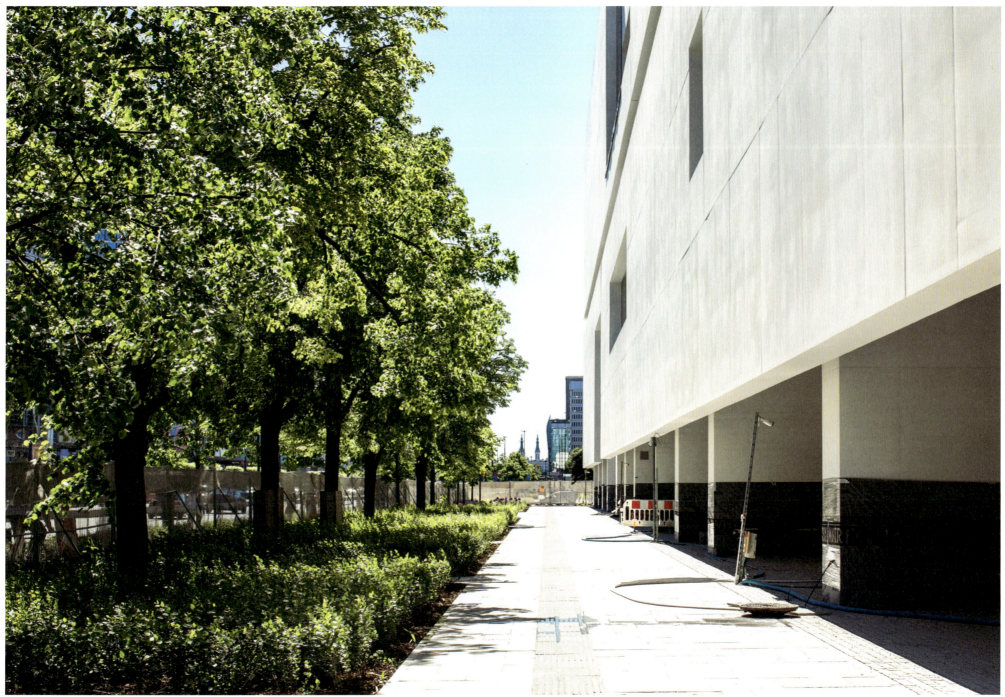

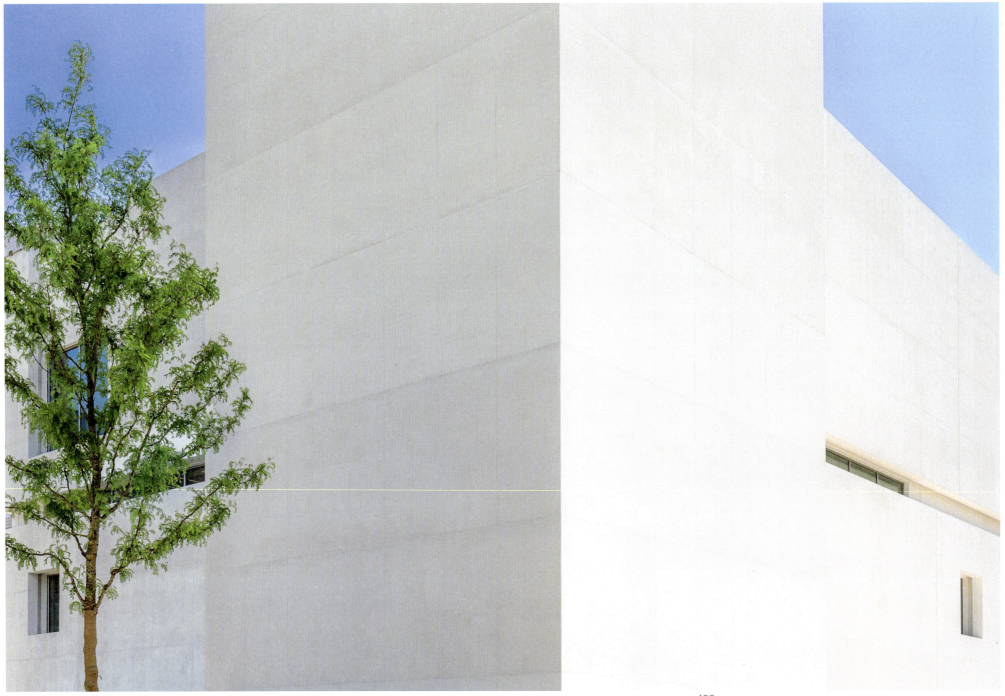

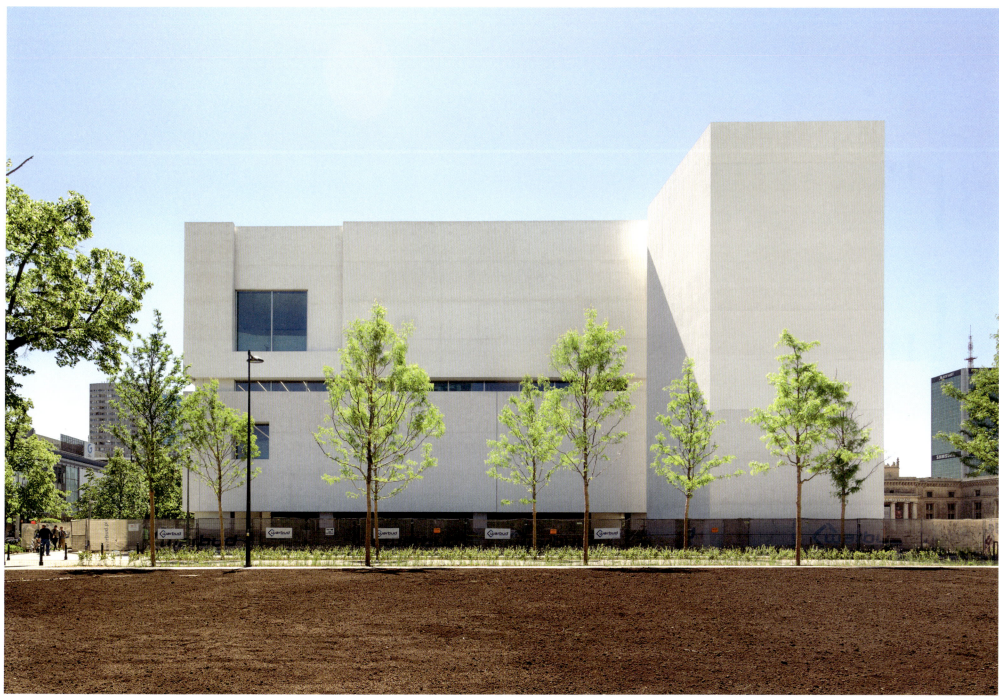

Dotykamy rzeczy i chwytamy ich istotę, zanim jesteśmy w stanie o nich mówić. Piękne czy znaczące budynki sytuują nas w centralnym punkcie przeżywanego świata.

Juhani Pallasmaa, *Myśląca dłoń. Egzystencjalna i ucieleśniona mądrość w architekturze*

MARTA EJSMONT fotografka związana z Muzeum Sztuki Nowoczesnej w Warszawie. Od 2019 roku dokumentowała budowę nowej siedziby Muzeum oraz przemiany urbanistyczne Nowego Centrum Warszawy. W fotografii szczególnie ważna jest dla niej relacja między człowiekiem i otaczającą go przestrzenią.

MARTA EJSMONT

Moje archiwum zawiera kilkadziesiąt tysięcy fotografii – pracując w dziale inwestycji MSN, miałam możliwość i przywilej dokumentować każdy etap powstawania nowej siedziby Muzeum. Ten proces okazał się dla mnie wielowymiarową i bardzo nieoczywistą podróżą. Wchodząc weń bez żadnej technicznej wiedzy, mogłam odkrywać i definiować jego poszczególne elementy na swój własny sposób.

Wraz z postępem prac budowlanych rozwijałam umiejętności fotograficzne. Początkowo wybierane przeze mnie kadry ograniczały się prawie wyłącznie do detalu, jednak z czasem perspektywa się poszerzała: plac budowy stał się moim kreatywnym poletkiem doświadczalnym i zmaganiem z materią, która zaskakuje i odkrywa przede mną kolejne warstwy.

Zależało mi na coraz bardziej świadomym spotkaniu z rodzącą się architekturą, dlatego próbowałam poznawać ją nie tylko za pomocą wzroku, ale również poprzez dotyk i węch. Niezwykły dialog pomiędzy mną a zmieniającą się przestrzenią. Ten zmysłowy charakter wchodzenia w bryłę prowadził mnie do czegoś zupełnie nieznanego, pełnego napięcia i niepewności. Był rodzajem osobistej kontemplacji.

Intrygował mnie świat abstrakcyjnych kształtów i faktur, a geometrię poszczególnych fragmentów budowy i jej grę ze światłem widziałam jako artystyczne kompozycje, które z czasem staną się tłem dla sztuki.

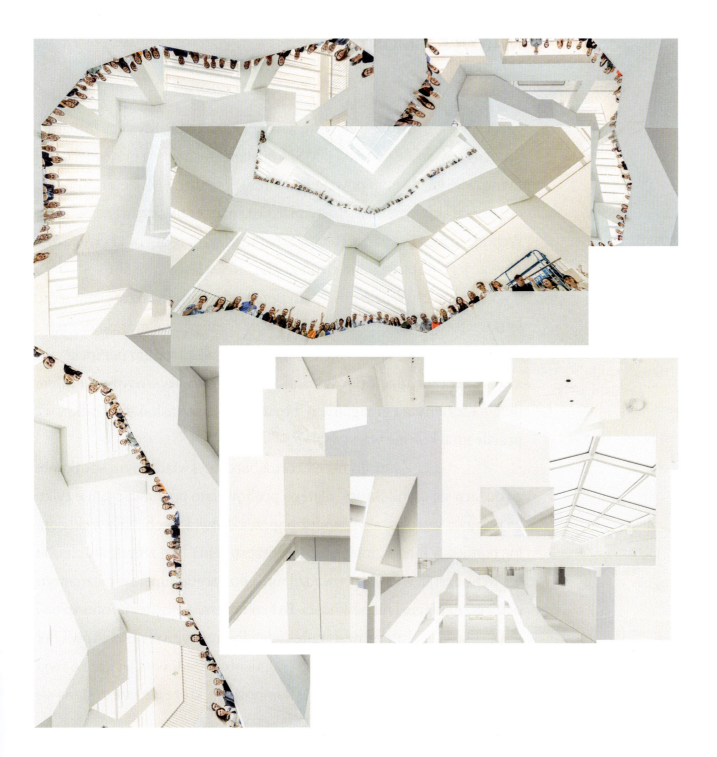

MARTA EJSMONT

We touch things and grasp their essence before we are able to speak about them. Profound buildings place us at the central point of the lived world.

Juhani Pallasmaa,
The Thinking Hand: Existential and Embodied Wisdom in Architecture

MARTA EJSMONT photographer affiliated with the Museum of Modern Art in Warsaw. Since 2019, she has been documenting the construction of the new Museum building and the urban transformation of the New Center of Warsaw. The relationship between people and spaces around them is a central theme in her photography.

My archive holds tens of thousands of photos; during my work in the Museum's Investment Department, I was fortunate enough to capture every phase of the new headquarters' construction. This experience became a multifaceted and unobvious journey. With no technical background, I was free to explore and define each element of the process in my own way.

As construction progressed, so did my photography skills. Initially focused on details, my lens widened: the site became my creative lab, and a challenge against matter that continually surprised me and revealed new depths.

I craved a deeper connection with the emerging architecture, so I explored it beyond sight, through touch and smell. This extraordinary dialog with the evolving space, this sensual immersion, led me into the unknown, filled with tension and uncertainty. It became a form of personal contemplation.

The world of abstract shapes and textures captivated me, and I perceived the geometry of construction fragments and their interplay with light as artistic compositions, destined to become a backdrop for art.

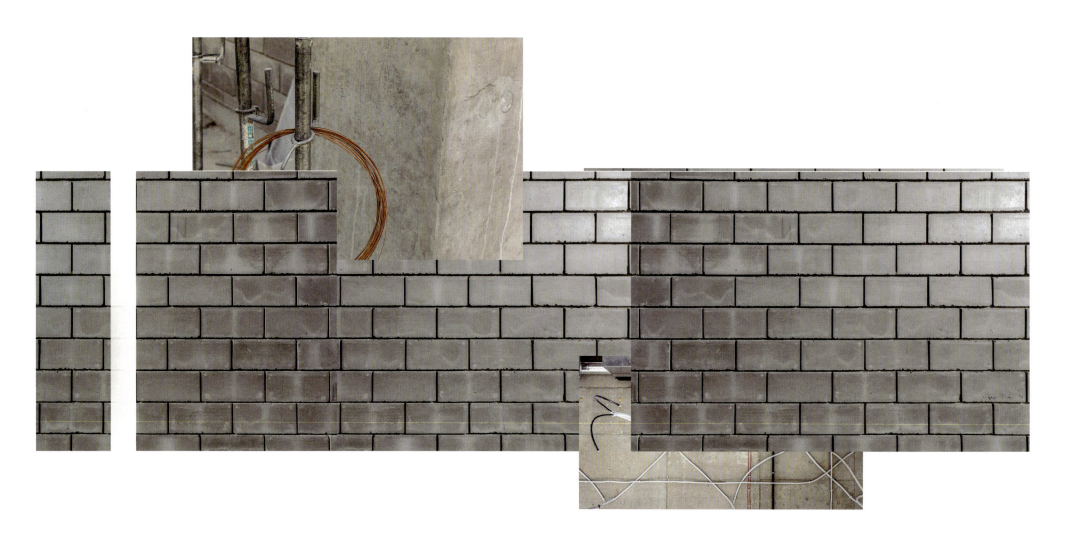

**TOMASZ FUDALA
MUZEUM DZIEŃ PO DNIU**

Spotkanie doświadczenia artystycznego z ciągle zmieniającym się światłem Warszawy.

Thomas Phifer

TOMASZ FUDALA historyk sztuki i architektury. Pracuje w Muzeum Sztuki Nowoczesnej w Warszawie. Jest kuratorem Domu Oskara i Zofii Hansenów w Szuminie (od 2018) oraz festiwalu WARSZAWA W BUDOWIE (od 2009). Był także kuratorem wystaw, seminariów i programów publicznych poświęconych architekturze nowoczesnej i współczesnej. Publikował m.in. w pismach „Domus", „Artforum", „Odra", „Obieg", „Czas Kultury" i „Autoportret". Otrzymał Nagrodę Krytyki Artystycznej im. Jerzego Stajudy (2017) oraz Medal SARP *Bene Merentibus* w uznaniu zasług dla rozwoju polskiej architektury i Stowarzyszenia Architektów Polskich.

MIĘDZY ULICĄ, PLACEM I PAŁACEM

Po dwóch dekadach funkcjonowania jako instytucja nomadyczna Muzeum Sztuki Nowoczesnej otrzymało architektoniczną powłokę. Miejsce, w którym je wybudowano, to historyczne, konkurencyjne dla Rynku Starego Miasta, drugie centrum Warszawy, przechodzące na naszych oczach serię spektakularnych przemian. Jest to centrum stosunkowo nowe, gwałtownie rozwinęło się zaledwie sto pięćdziesiąt lat temu dzięki dojeżdżającej w rejon skrzyżowania ulicy Marszałkowskiej i Alej Jerozolimskich kolei – Drogi Żelaznej Warszawsko-Wiedeńskiej.

Zaprojektowany przez Henryka Marconiego wzdłuż Alej Dworzec Wiedeński bryłą przypominał dwie złączone lokomotywy. Szybko okazało się, że oddziaływał miastotwórczo na najbliższą okolicę: jak grzyby po deszczu rosły hotele, rozwijała się gastronomia i punkty usługowe. To tutaj, w rejonie dzisiejszego wejścia do Metra Centrum, kończyły się tory, a podróżni udający się w kierunku wschodnim przejeżdżali tramwajami konnymi na dworce zlokalizowane na prawym brzegu Wisły. Ówczesne ambicje Warszawy oddaje określenie „Paryż Północy", ale komunikacyjnie miasto było też wrotami na Wschód. W dwudziestoleciu międzywojennym rozebrano dworzec Marconiego, a dwa brzegi Wisły połączono torami i zbudowano tunel średnicowy. Nad nim wzniesiono nowy spektakularny dworzec projektu architekta Czesława Przybylskiego; budynek nie przetrwał drugiej wojny światowej.

Znajdujące się w sąsiedztwie dzisiejszego Muzeum Aleje Jerozolimskie również przeżywały intensywny rozwój: od pustego miejsca, poprzez „aleję" pisaną w liczbie pojedynczej (Aleja Jerozolimska) i obsadzoną w XIX wieku topolami, aż po ważną arterię komunikacyjną – wraz z pojawieniem się dworca, mostu Poniatowskiego, linii średnicowej, Warszawskiej Kolei Dojazdowej oraz poszerzeniem ulicy po wojnie. Są dziś złośliwie nazywane Trasą Jerozolimską ze względu na prymat samochodów i asfaltu. Najnowszym wydarzeniem w życiu Alej są naziemne przejścia dla pieszych oraz ponowne zazielenianie ulicy.

Marszałkowska – dawna przydworcowa ulica – po drugiej wojnie światowej, jak całe miasto, tonęła w morzu ruin i mówiono o niej: parterowa Marszałkowska. Gdyby na dzisiejszą fotografię tego miejsca nałożyć powojenne zdjęcie ruin z szyldem założonej przez piosenkarza Mieczysława Fogga legendarnej Café-Bar Fogg, to znalazłby się on na wschodniej fasadzie Muzeum. Kawiarnia mieściła się pod adresem Marszałkowska 119, obejmującym działkę dzisiejszego MSN, który stoi na terenie kilku dawnych kamienic. Prawnuk muzyka Michał Fogg mówi o Café Fogg:

> Istniała przecież tylko rok. Urosła jednak do rangi symbolu, była pierwszą w powojennej Warszawie. Pradziadek wrócił do Warszawy już 18 stycznia 1945. Kochał śpiew, nawet podczas powstania występował w szpitalach i schronach. Teraz też chciał śpiewać, a że nie było gdzie, stworzył własne miejsce, firmę rodzinną. [...] Lokal otworzyli 4 marca 1945. W mieście nie działały jeszcze

wodociągi, nie było prądu ani gazu. Do oświetlenia używano więc lamp karbidowych i świec, wodę przynoszono ze studni, za dekorację ścian posłużyły maty ze słomy. Menu, jak łatwo się domyślić, było więcej niż skromne. Mimo to slogan reklamowy kawiarni: *Najwytworniejszy lokal stolicy. Codziennie koncert*, nie mijał się z prawdą. Wszędzie wokół stały wypalone ruiny. Dziś trudno sobie to wszystko wyobrazić. [...] Stąd nadano pierwszy *Podwieczorek przy mikrofonie*, pradziadek zaśpiewał wówczas *Ukochana, ja wrócę* [1].

Dawna Warszawa jednak nie wracała, a wręcz przeciwnie, w Moskwie zapadła decyzja, by wzdłuż zachodniej pierzei Marszałkowskiej, zacierając siatkę dawnych ulic i likwidując pozostałości gęstej, dziewiętnastowiecznej zabudowy, przygotować teren pod założenie Pałacu Kultury i Nauki, do którego przynależał jeden z największych placów Europy – plac Defilad. Zapełnił się tylko kilkakrotnie w historii, a transformacja ustrojowa po 1989 roku zatrzymała go w stanie zamrożenia na kolejne lata. Wobec innych pilnych zadań władz Warszawy w czasach zmiany systemu centralny plac nie był priorytetem.

Sprawy przybrały inny obrót w pierwszej dekadzie XXI wieku, gdy w czasie zaawansowanych prac nad Muzeum Sztuki Nowoczesnej powrócono też do dyskusji o placu. Jednocześnie odbywały się tu liczne projekty kulturalne, festiwale, charytatywne koncerty Wielkiej Orkiestry Świątecznej Pomocy, a kilka lat temu na plac wróciły Międzynarodowe Targi Książki. W ramach swojej działalności od 2005 roku MSN też regularnie pojawiał się na placu z instalacjami oraz akcjami artystycznymi, między innymi Mirosława Bałki, Piotra Uklańskiego, Danieli Brahm, Ryana Gandera czy Tani Bruguery.

Ambicją osób artystycznych oraz zespołu Muzeum nie była jednak dekomunizacja placu i Pałacu Kultury poprzez zdominowanie go nowym gmachem, ale próba określenia swojej roli wobec bogatej historii społecznej tego miejsca czasów PRL i transformacji ustrojowej. Po upadku realnego socjalizmu miejskie życie stolicy Polski wypełniło przestrzeń placu swoją spontaniczną energią: na placu ustawiono hale Kupieckich Domów Towarowych, pojawiły się stragany, przystanki autobusowe prywatnych linii, parkingi czy kioski z zapiekankami. Plac nigdy nie był pustym miejscem, jak czasami zwykło się mówić. Miał swoje oddolne życie, ale też niezliczone tymczasowe zagospodarowania.

Temperaturę zmieniała też sama debata o mieście. Pojęciem odłożonym na bok ze względu na jego perswazyjną nieskuteczność okazał się „chaos przestrzenny" – zastąpiły go „duchologiczne" odkrycia samorzutnej architektury lat dziewięćdziesiątych czy „betonoza", termin opisujący sposób rewitalizacji przestrzeni w wielu polskich miastach [2]. Dominacja mediów społecznościowych oraz rosnąca świadomość katastrofy klimatycznej spowodowały, że lokalną dyskusję podgrzała do czerwoności wizualizacja zaprezentowana w konkursie na fantazyjne koncepcje miejskie pod hasłem Futuwawa, zakładająca przemianę placu Defilad w ogromny park [3]. Być może właśnie debata wokół pokazanego tu marzenia o zazielenieniu centrum w kontekście krytyki nadmiaru utwardzonych przestrzeni miejskich i betonowych rewitalizacji sprawiła, że w zorganizowanym niedługo później międzynarodowym konkursie architektonicznym na zagospodarowanie placu Defilad/placu Centralnego do realizacji wybrano projekt A-A Collective, który przewidywał posadzenie tutaj stu czterdziestu drzew. Taki plac przed Pałacem ma integrować i zszywać miasto, być używany na co dzień, a nie, jak kiedyś, w czasach Polski Ludowej, tylko podczas oficjalnych obchodów świąt 1 maja i 22 lipca.

1 Magdalena Stopa, *Przed wojną i pałacem*, Dom Spotkań z Historią, Warszawa 2015, s. 39.
2 „Duchologię" spopularyzowała Olga Drenda, autorka internetowej strony, a potem książki *Duchologia polska. Rzeczy i ludzie w czasach transformacji* (Karakter, Kraków 2016); o „betonozie" pisał Jan Mencwel w książce *Betonoza. Jak się niszczy polskie miasta* (Wydawnictwo Krytyki Politycznej, Warszawa 2020).
3 Projekt „Dajmy Placowi odetchnąć! – Plac Oddechu", którego autorzy, Patrycja Stołtny i Michał Sapko, pisali: „Koncept zaproponowanej przez nas metamorfozy daje zieleni pierwszeństwo. Cała powierzchnia placu jest strukturą, która oddycha"; https://www.futuwawa.pl/dajmy_placowi_odetchnac__plac_oddechu-project-pl-603.html?m=0.

nia z innymi przestrzeniami, z nową ulicą Złotą, oraz na remont linii średnicowej, który, być może, da początek nowej historii tej części miasta.

NOWE MUZEUM

Lokalizacja Muzeum przy tak ważnej ulicy jest dobrym pomysłem, bo istotne dla jej przyszłości jest uniknięcie funkcjonalnej monotonii. W trzeciej dekadzie XXI wieku sztukę nadal ogląda się na żywo, w przestrzeniach fizycznych. Dla współczesnych miast jest ważne, by przy głównych ulicach wciąż stały różne rodzaje budynków, przeznaczone do różnych celów i dla różnych osób. Mieszanka starych i nowych budowli może się przyczynić do zwiększenia różnorodności socjoekonomicznej[4]. W debacie o idealnej architekturze mówi się często o „mieszaniu funkcji" (ang. *mixed use*) uzyskiwanym poprzez komponowanie rozmaitych zastosowań przestrzeni w jednym budynku, tak by centra nie obumierały po zakończeniu standardowych godzin pracy.

Muzea, teatry, kina oraz gastronomia dobrze służą centrum Warszawy. Muzeum realizuje różne zadania o różnych porach, wpisując się we współczesne rozumienie miasta: łączy funkcje edukacyjne, naukowe, wystawiennicze, kinowe, jest miejscem imprez i spotkań towarzyskich. Projekty społeczne i inicjatywy goszczące w Muzeum będą przeciwdziałały gentryfikacji centrum, a ich obecność ożywi okolicę. W aspekcie dostępności przestrzeni dla osób o zróżnicowanych dochodach i kompetencjach kulturowych ważne będzie wspólne zarządzanie przestrzenią w grupie lokalnych gospodarzy wielkiego „podwórka" w rejonie placu, PKiN i centralnego odcinka Marszałkowskiej. Wypracowanie przystępnej i zróżnicowanej oferty powinno się odbyć w gronie wielu instytucji i podmiotów sąsiadujących ze sobą w centrum miasta. Potrzebny jest możliwie szeroki wachlarz propozycji dla osób odwiedzających to miejsce oraz dbałość o uniwersalne projektowanie (ang. *univer-*

MARSZAŁKOWSKA 103

Z kolei ulica Marszałkowska, gdzie pod numerem 103 stoi nowe Muzeum, przeżywała chwilowy kryzys po pandemii lat 2020–2021 w związku z zamknięciem wielu sklepów i punktów usługowych. Jej oferta handlowa się zmienia, dominują sieciowe marki z dużymi sklepami, ale wraca gastronomia. Trudno jednak przesądzić, jaką będzie ulicą za dziesięć, dwadzieścia lat, bo co można zrobić, gdy handel umościł się wygodnie w naszych smartfonach i internecie, a algorytmy nawigacji decydują o komunikacji w przestrzeni? Dla takich ulic jak Marszałkowska to czas epokowej zmiany ich dotychczasowego handlowego charakteru.

Władze miasta starają się przeciwdziałać pustoszeniu ulic, podnosząc jakość infrastruktury i zieleni. Na naszych oczach ulica zmienia swój charakter na bardziej odpowiadający dzisiejszym potrzebom. Jest na nowo zazieleniana i uzupełniana ścieżkami rowerowymi. Otrzymuje naziemne przejścia, ławki, stojaki na rowery i czeka na planowane połącze-

4 Por. David Sim, *Miasto życzliwe. Jak kształtować miasto z troską o wszystkich*, przeł. Klementyna Dec, Weronika Mincer, Wysoki Zamek, Kraków 2020.

sal design) małej architektury i wszystkich komunikacyjnych udogodnień. Projektowanie uniwersalne zakłada projektowanie otoczenia w taki sposób, by mogło być używane przez wszystkich ludzi, w możliwie szerokim zakresie, bez potrzeby adaptacji.

BUDOWA

Autorem budynku Muzeum jest amerykański architekt Thomas Phifer, doświadczony w projektowaniu muzeów autor budynków North Carolina Museum of Art w Raleigh (Karolina Północna) czy Glenstone Museum w Potomac (Maryland) w Stanach Zjednoczonych.

Muzeum Sztuki Nowoczesnej w Warszawie podpisało umowę z generalnym wykonawcą budynku firmą Warbud SA 28 lutego 2019, a 3 czerwca 2019 ruszyły na placu Defilad pierwsze prace, polegające na wygrodzeniu terenu i robotach ziemnych. Budowę sfinansowało Miasto Stołeczne Warszawa. W grudniu 2019 roku gotowe było palowanie po obu stronach tuneli pierwszej linii metra oraz tunelu pomocniczego drugiej linii. Budynek stanął na 131 betonowych palach i w części oparł się na sklepieniu tunelu metra M1. W czasie budowy metro nie zatrzymało się ani na minutę, choć prace budowlane toczyły się tuż nad nim.

Kolejne etapy budowy to fundamenty, pale, belki transferowe, próby obciążeniowe i wreszcie ukończenie płyty fundamentowej budynku, co miało miejsce w marcu 2020 roku. W listopadzie tego roku Muzeum nieznacznie wyszło ponad powierzchnię placu Defilad.

Plątaniny kabli w podziemnych pomieszczeniach wyglądały jak dzieło nieznanego artysty, w gąszczu rusztowań ledwo można było rozróżnić słupy konstrukcji. Na placu budowy powstała próbna ściana z betonu, tam też testowano inne materiały oraz wykonanie detali. Wreszcie uzyskano na tyle satysfakcjonujące efekty, że na miejscu odlano wiszącą fasadę, mającą możliwość odkształcania się przy zmianie temperatury.

Thomas Phifer zaproponował, by gmach wyglądał minimalistycznie jako kompozycja dwóch prostopadłościanów: leżącego prostopadłościanu Muzeum i wieży muzealnego kina. Budynek, usytuowany wzdłuż zachodniej strony ulicy Marszałkowskiej, ma 19 788 metrów kwadratowych powierzchni całkowitej na czterech kondygnacjach nadziemnych i dwóch kondygnacjach podziemnych. Architekturę kondygnacji nadziemnych tworzy prostopadłościenna bryła z betonu i szkła. Linie parterów zostały wycofane, uchwalony przez Radę Warszawy plan dla tej części Śródmieścia

wprowadził bowiem podcienia wzdłuż wszystkich elewacji budynku. Jest to nawiązanie do chętnie uczęszczanych podcieni Domów Centrum.

Jednocześnie Phifer zaproponował, by tworzące zaprojektowany przez niego kompleks dwa odrębne gmachy – TR i MSN – swoją ciężkością i solidnością odróżniały się od szklanych budynków komercyjnych biur i domów handlowych w najbliższym otoczeniu. Odczucie trwałości jest w kulturze ważną emocją, którą Phifer połączył z odwagą i śmiałością swojej kompozycji. Budynek teatru różni się od Muzeum kolorystycznym nawiązaniem do półmroku, w którym odbywają się spektakle, nie jest też tak oszczędny, jeśli chodzi o detale. Teatr wiąże się z tymczasowością i ciągłą zmianą, widzowie będą mogli doświadczać otwierania i zamykania fasady oraz obserwować konstrukcje podtrzymujące scenografię i widzieć zmiany charakteryzacji aktorów. MSN swoim spokojem i statyką, sekwencją białych pomieszczeń przygotowuje do spotkania ze sztuką, które może się tu odbywać w skupieniu i wyciszeniu. Możliwe są też performansy i wykłady w prześwietlonym dziennym światłem audytorium.

Architekt użył podstawowych form geometrycznych, czym przywołuje architekturę racjonalizmu. Teoretycy tego nurtu, rozwijanego od czasów oświecenia, uważali, że najprostsze bryły i struktury mogą kreować przestrzeń bez konieczności wprowadzania do architektury dekoracji. Wierzyli w klasyczne piękno płynące z prawdy użycia sześcianów, kul czy cylindrów. Trzy kontrastujące gabarytami i ustawieniem prostopadłościany: korpus naziemny gmachu MSN i jego wieża oraz pobliski budynek teatru TR (w budowie), które tworzą kompozycję północnego zamknięcia placu Defilad zaproponowanego przez Phifera, mają w sobie szlachetną moc i prostotę klasycznej geometrii. Racjonaliści zachęcali do rozumienia miasta ponad czystym funkcjonalizmem.

Nowoczesna, ale historyczna już architektura, jak Domy Centrum po przeciwnej stronie ulicy, czy architektura najnowsza, jak Muzeum, chętnie posługują się *matchbox style* – formą podobną do prostoty pudełka zapałek, która weszła na trwałe do języka architektury w pierwszej połowie XX wieku. Współczesne muzea przypominają często proste magazyny bądź hale – budynki, których głównym celem jest bezpieczne składowanie i komfortowe pokazywanie sztuki, a których fasady ulegają uproszczeniu, zaprzeczając modnej kilka dekad temu zakorzenionej w postmodernizmie architekturze ikonicznej. Inspirator planu miejscowego, według którego powstał MSN, naczelny architekt miasta Michał Borowski bronił prostej architektury, mówiąc, że wszelkie hale i z pozoru zwyczajne budynki są idealne do eksponowania sztuki. Industrialne odniesienia są jednak dalekie od architektury Phifera. Muzeum przypomina prostą halę tylko z zewnątrz, w środku jest podzielone na kondygnacje i symetryczne, ale różniące się od siebie układy sal.

MUZEUM ŚWIATŁA

W sierpniu 2022 roku stała już konstrukcja budynku. Stopniowo wyłaniały się wewnętrzne pomieszczenia: przestrzeń została podzielona na galerie, te zaś na mniejsze sale wystawowe. Powstał „dom pokoi", jak określił tę koncepcję Phifer. Różnej wielkości sale umożliwiają urządzanie wystaw na wiele sposobów: mają różne plany, powierzchnie, wysokości i oświetlenie.

Projektowym wyzwaniem było operowanie światłem wpadającym przez liczne otwory. Budynek amerykańskiego architekta można śmiało nazwać muzeum światła dziennego. W sierpniu 2023 roku wykonane zostały świetliki dachowe doświetlające dwie górne, monumentalne galerie Muzeum. Według koncepcji Phifera cztery galerie różnią się od

siebie obecnością naturalnego – górnego, bocznego – oświetlenia lub jego brakiem.

Ogromne sale ze świetlikami na najwyższym piętrze dają możliwość pokazywania dużych instalacji i rzeźb. Modelowanie komputerowe potwierdziło, że we wszystkich porach roku filtrowane światło dzienne osiąga średnie natężenie oświetlenia określone przez kuratorki wystaw i konserwatorów [5]. Jeśli wystawa wymagałaby zmiany liczby luksów, na świetlik można nałożyć folię, dostępną w różnych stopniach przezroczystości.

Na drugim piętrze jeden z dwóch ciągów galerii o podobnie monumentalnej wysokości oświetlają okna gzymsowe ciągnące się z trzech stron budynku. Rano galerie po wschodniej stronie penetrowane są „żywym światłem dziennym". Po południu natężenie światła wycisza się, oferując „delikatniejsze światło", podczas gdy galerie po zachodniej stronie „ożywają" – mówi Phifer. Przez cały dzień „atmosfera tych pomieszczeń się zmienia, wzbogacając doświadczenie sztuki, które jest osadzone w świetle". W wywiadzie udzielonym magazynowi „The Architect's Newspaper" autor budynku omawia swoją koncepcję: „Biała betonowa architektura jest witryną światła – ucieleśnia, utrzymuje i zawiera światło". Inspirowana jest niezwykłymi, poetyckimi szklanymi dziełami Roni Horn – takimi jak *Pink Tons* – które wypełniają się światłem i promieniują nim [6].

Fasada MSN jest pomyślana inaczej niż znakomita większość architektury współczesnej, w stu procentach podporządkowanej mediatyzowaniu przez smartfony i portale społecznościowe. Przecinają ją pasy okien doświetlających przestrzenie galerii, nadające bryle bardziej rzeźbiarski charakter. Szklana „talia" Muzeum to rozbijająca monumentalność fasady długa szczelina w połowie jej wysokości. Okna MSN nie są tylko dekoracją, ale naprawdę służą do wyglądania na zewnątrz. I choć na pierwszym piętrze znajduje się jedna galeria typu *black box* (bez światła naturalnego), to gdyby wszystkie przestrzenie wystawiennicze były oświetlone wyłącznie energią elektryczną, „przypominałyby anonimowe przestrzenie, które mogłyby istnieć gdziekolwiek" – przekonuje Phifer. „Zamiast tego, wraz ze zmianą pór roku i zmianami światła każdego dnia, doświadczenie poetycko łączy sztukę z atmosferą Warszawy" – dodaje [7].

Niebo i światło odmieniają budynek każdego dnia. Przestrzeń w klatce schodowej i w audytorium sięga od przyziemia aż do świetlika w dachu, dostarczając światła dziennego. Z Muzeum można oglądać miasto i odpoczywać w trakcie zwiedzania w specjalnych Pokojach Miejskich – umieszczonych pomiędzy galeriami i wyłożonych jesionowym drewnem. Phifer mówi: „pokoje z widokiem ujmują miasto w swoiste ramy i pozwalają doświadczać go w nowy sposób" [8]. Budynek tworzy więc warunki dla indywidualnej kontemplacji, a jednocześnie jest otwarty na potrzeby licznej publiczności.

MUZEUM JAKO TŁO DLA MIEJSKIEGO ŻYCIA

Architekt wyciągnął lekcje z długiej debaty wokół projektu Muzeum i trzymał się regulacji wynikających z planu miejscowego: Muzeum jest odmienne od Pałacu Kultury, horyzontalne, a nie wertykalne, otoczone podcieniami i otwarte na otaczającą je przestrzeń. Minimalizm budynku Phifera jest zachętą do tworzenia innych niż komercyjne czy historyczne jakości przestrzennych. Jest ekranem dla nowych interwencji artystycznych, projekcji czy iluminacji. W swoim programie MSN często odnosi się do tradycji pary architektów Oskara i Zofii Hansenów – twórców teorii Formy Otwartej, w której opisali idealną architekturę jako tło dla życia. Prosty budynek Muzeum stanowi znakomite tło dla codziennych miejskich zdarzeń.

5 Katharine Logan, *Continuing Education: Daylighting in Museums*, www.architecturalrecord.com/articles/16603-continuing-education-daylighting-in-museums.
6 Jack Murphy, *A Vitrine of Light. The Museum of Modern Art in Warsaw, designed by Thomas Phifer and Partners, nears the finish line ahead of its October opening*, „The Architect's Newspaper", 8 lipca 2024, https://www.archpaper.com/2024/07/museum-of-modern-art-warsaw-thomas-phifer-partners/.
7 Tamże.
8 „Architekt Thomas Phifer i Lidia Klein rozmawiają o projekcie nowej siedziby Muzeum Sztuki Nowoczesnej w Warszawie", *Facebook* / Muzeum Sztuki Nowoczesnej w Warszawie, 28.08.2021, https://www.facebook.com/MuzeumSztukiNowoczesnej/videos/architekt-thomas-phifer-i-lidia-klein-rozmawiaj%C4%85-o-projekcie-nowej-siedziby-muze/518857939214491/?locale=cs_CZ.

W lipcu 2023 roku ukończona została elewacja budynku, wykonana z betonu architektonicznego, który powstawał w pięciu etapach. Na początku wykonawca przedstawił próbki wszystkich składników mieszanki betonowej oraz deskowania, a wylewanie fasady poprzedzały testy jakości oraz wpływu poszczególnych materiałów na kolor betonu. Gdyby porównać budowanie Muzeum do pieczenia ciasta, najpierw trzeba by zmieszać ze sobą osiem składników: połączyć w odpowiednich proporcjach piasek, cement, dwa rodzaje zmielonego granitu, biały pigment oraz chemiczne spoiwa. Wykonano też próbne odlewy poszczególnych elementów: słupa, ściany i stropu.

Stopniowo we wszystkich pomieszczeniach i na zewnątrz zaczęła dominować biel: delikatny biały kolor jasnego piasku, który jest głównym składnikiem betonu. Fasada budynku jest gładką białą powierzchnią łagodnie tonującą urbanistyczny krajobraz tej części miasta. „Chciałem, by budynki MSN i TR były zarówno mocne, jak i solidnie wykonane, trwałe i wytrzymałe" – mówił architekt w rozmowie z badaczką architektury Lidią Klein[9]. To wartości, które pozwalają na długie używanie budynku, co redukuje jego ślad węglowy.

MUZEUM, W KTÓRYM „WSZYSCY SIĘ ZMIEŚCIMY"

W procesie przygotowań do inwestycji wyłoniła się koncepcja połączenia Muzeum z miastem: dostępny w całości bez biletów parter budynku ma być w ciągłej relacji z ulicą, placem i sąsiednim parkiem. Dzięki temu Muzeum będzie też społeczne, towarzyskie, partycypacyjne i publiczne – w myśl hasła z ulicznych marszów Pieszej Masy Krytycznej: „Wszyscy się zmieścimy". Goście swobodnie przechodzą przez Muzeum z jednej strony na drugą, zupełnie jak w sąsiednich Domach Centrum, które można przejść na

Z kanonu architektury modernistycznej amerykański projektant wziął takie architektoniczne środki wyrazu jak prostota materiałów i ergonomia oraz misję budowania ram dla życia społecznego. MSN od lat zabiera głos w ważnych dla demokratycznej debaty sprawach, a jego program w tymczasowych siedzibach – Domu Meblowym „Emilia" czy Muzeum nad Wisłą – skupił liczną publiczność wokół idei muzeum jako aktywnego aktora życia publicznego. Nowy budynek ułatwi instytucji dalsze realizowanie tej misji.

9 Tamże.

przestrzał na linii wschód–zachód, z Marszałkowskiej do pasażu Wiecha i z powrotem. Wzdłuż drugiej, dłuższej osi parter Muzeum przecina komunikacyjny korytarz od północy do umieszczonego przy południowej ścianie budynku audytorium, zaprojektowanego jako przestrzeń oddzielona od galerii jedynie systemem zasłon – ta oś komunikacyjna jest równoległa do ulicy Marszałkowskiej, podobnie jak przedwojenna ulica Zielna, która biegła w pobliżu.

Na parterze budynku, z wejściami z obydwu stron: od Marszałkowskiej i od strony forum między MSN a TR, poza audytorium mieszczą się hole wejściowe, przestrzeń edukacyjno-wykładowa, galeria wystaw czasowych, księgarnia i kawiarnia. Wszystkie te miejsca mają spełniać funkcje publiczne i dzięki przeszkleniom na całej wysokości być widoczne z zewnątrz. Thomas Phifer porównał Muzeum do unoszącej się nad miastem białej chmury. Przeszklony parter sprawia, że cała bryła zyskała lekkość i wydaje się delikatnie unosić nad ulicą. Na pierwszej wizualizacji koncepcji budynku biała chmura płynęła na tle nieba jak zagubiony obłok nad pustym placem Defilad.

Podstawowym programem funkcjonalnym zawartym we wnętrzach Muzeum są przestrzenie wystawowe o powierzchni ponad 4500 metrów kwadratowych, sale edukacyjne, pomieszczenia służące konserwacji i magazyny dzieł sztuki. W programie uzupełniającym znalazły się kino, audytorium, kawiarnia i księgarnia, pracownikom Muzeum służą zaś powierzchnie biurowe.

MUZEUM DOSTĘPNE ZAMIAST „MUZEUM--MAUZOLEUM"

Władze Warszawy za priorytet uznały dostępność przestrzeni publicznej i tak została zaprojektowana siedziba MSN. Zadaniem otwartego dla

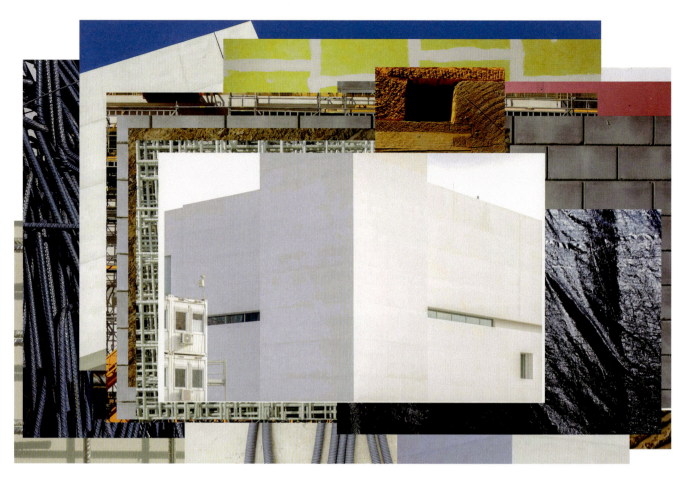

wszystkich parteru będzie stworzenie dobrej jakości miasta, którego tkanka zachęca do codziennego komfortowego spędzania czasu poprzez kontakt z kulturą. Ma temu sprzyjać relacja z zadrzewioną ulicą i powiększonym znacznie w kierunku Muzeum parkiem Świętokrzyskim. Muzeum jako jasne tło komponuje się z sadzoną przy jego fasadzie zielenią: od strony Marszałkowskiej są to lipy warszawskie, a od strony placu gledyczja trójcierniowa – drzewo z rodziny akacjowatych.

To ważny punkt na trasie spacerów w centrum miasta – Marszałkowskiej, Złotej i sąsiedniego placu Pięciu Rogów. Widoczne z ulicy i placu rozświetlone wnętrze Muzeum jest magnesem skłaniającym do przekroczenia Marszałkowskiej, co ułatwią nowe naziemne przejścia dla pieszych powstające

w ramach projektu Nowe Centrum Warszawy. Jednocześnie budynek MSN, jak zaleca popularyzator „miasta życzliwego" urbanista David Sim, jest „zwarty, wielofunkcyjny, hybrydowy i wewnętrznie powiązany, by pomieścić różnorakie przeznaczenia i zazębiające się zastosowania"[10]. Dlatego do programu funkcjonalnego Muzeum i TR wprowadzono rozwiązania, których skutkiem będzie aktywność ludzi w różnych porach dnia i nocy. Muzeum działające w ciągu dnia jest jasne; teatr, który ożywia się wieczorami, jest w ciemnym kolorze. Kino, audytorium, przestrzenie edukacji, kawiarnia i podcienia budynku MSN ożywiają instytucję wystawienniczą w porach, gdy typowe muzea są puste.

Lokalizacja siedziby Muzeum między placem Centralnym (dziedzińcem PKiN) i Marszałkowską nadała inwestycji wielkomiejski charakter. Na jednej z pierwszych wizualizacji Thomas Phifer pokazał białą płaszczyznę o proporcjach lustrzanych względem Domów Centrum. To podstawowa miejska cecha – Muzeum przywraca pierzeję ulicy Marszałkowskiej, ale jednocześnie zachowuje skalę znajdujących się *vis-à-vis*, nadwieszonych nad chodnikiem fasad Domów Centrum: Warsa, Sawy i Juniora, sąsiadów ze Ściany Wschodniej – stworzonych z myślą o pieszych, czego symbolem w PRL był słynny pasaż Wiecha. Urbanistycznie Muzeum nie konkuruje z nimi, ale tworzy relację opartą na szacunku dla warszawskiego powojennego modernizmu. Delikatny biały i odbijający światło materiał fasady Muzeum wpisze się w historię architektury centrum miasta, do której należą nieistniejący przedwojenny Dworzec Główny Czesława Przybylskiego o minimalistycznych, prostych fasadach czy oparty na geometrii i abstrakcyjnej kompozycji bank nazywany Domem pod Sedesami Bohdana Lacherta, z fasadą opartą na prostej, racjonalnej geometrii: grze prostokątnych okien i okrągłych otworów.

Fasada budynku Thomasa Phifera jest wyciszona, odróżnia się od tego, co dookoła, cechuje ją brak ostentacji i skromność. Muzeum jest inne od komercyjnej architektury handlu i usług zlokalizowanej w centrum, przeskalowanych dekoracji budynków historycznych czy postmodernistycznych banków. Na jego ścianach nie ma reklam, bo Muzeum nie zaprasza do konsumpcji i nabywania towarów, ale do spędzania czasu ze sztuką. Nowa instytucja w tym miejscu – na dotąd pustym i wietrznym placu Defilad, zamienionym na parking – może przyczynić się do tworzenia wizerunku innowacyjnego miasta, wzbudzić dumę z kierunku jego przemian. Czy plac Defilad powinien zostać w niezmienionej historycznej formie? Czy dzisiejsze miasto potrzebuje aż tak wielkiego pustego terenu? Powrót do ludzkiej skali nie jest łatwy w tak zdegradowanej przestrzeni jednego z największych postsowieckich założeń w Europie. Muzeum nie ma ambicji, by rozwiązać wszystkie problemy tego miejsca, ale jest elementem zmiany, fragmentem urbanistycznej układanki, która wymaga konsekwencji i kolejnych inwestycji.

W nowym Muzeum Sztuki Nowoczesnej w Warszawie życie ulicy i placu będzie się spotykać ze sztuką. Integracji różnych dziedzin kultury i jej odbiorców towarzyszy widok miasta będącego na wyciągnięcie ręki oraz sąsiedztwo innych gospodarzy tej głównej przestrzeni publicznej stolicy. Fotografie Marty Ejsmont prezentowane w tym albumie towarzyszyły budowie dzień po dniu, ale na końcu to sztuka, która zawiśnie na ścianach i stanie na postumentach, będzie równie ważna jak sztuka architektury.

10 David Sim, *Miasto życzliwe. Jak kształtować miasto z troską o wszystkich*, dz. cyt., s. 23.

THOMAS PHIFER jest założycielem studia architektonicznego Thomas Phifer and Partners działającego od 1997 roku. Zrealizował budynek Muzeum Sztuki Nowoczesnej w Warszawie, rozbudowę gmachów Glenstone Museum w Potomac (Maryland), Corning Museum of Glass w Corning (Nowy Jork) oraz North Carolina Museum of Art w Raleigh (Karolina Północna), a także siedzibę Sądu Federalnego w Salt Lake City (Utah), Pawilon im. Brochsteinów w Houston (Teksas) i domy mieszkalne na terenie całych Stanów Zjednoczonych. Jednym z realizowanych obecnie projektów jest gmach teatru TR Warszawa.

Pracownia Thomas Phifer and Partners została uhonorowana ponad trzydziestoma nagrodami Amerykańskiego Instytutu Architektów (AIA). Sam Phifer otrzymał Nagrodę Rzymską w dziedzinie architektury przyznawaną przez Akademię Amerykańską w Rzymie, Medal Honorowy i Nagrodę Przewodniczącego nowojorskiego oddziału AIA, nagrodę architektoniczną Amerykańskiej Akademii Sztuki i Literatury oraz laur National Design Award in Architectural Design przyznawany przez Cooper Hewitt Smithsonian Design Museum. W 2022 roku został dożywotnim członkiem Amerykańskiej Akademii Sztuki i Literatury.

Since founding Thomas Phifer and Partners in 1997, THOMAS PHIFER has completed the Museum of Modern Art in Warsaw, expansions of the Glenstone Museum in Potomac, Maryland, the Corning Museum of Glass in Corning, New York, and the North Carolina Museum of Art in Raleigh, North Carolina, as well as the United States Courthouse in Salt Lake City, Utah, the Brochstein Pavilion in Houston, Texas, and houses across the United States. Projects under construction include the TR Warszawa Theater in Warsaw.

Thomas Phifer and Partners has received more than thirty honor awards from the American Institute of Architects. Mr. Phifer is the recipient of the Rome Prize in Architecture from the American Academy in Rome, the Medal of Honor and President's Award from the New York Chapter of the AIA, the Arts and Letters Award in Architecture, and the National Design Award in Architectural Design from the Cooper Hewitt Smithsonian Design Museum. In 2022, he was elected as a lifetime member of the American Academy of Arts and Letters.

TOMASZ FUDALA
THE MUSEUM, DAY BY DAY

Weaving the art experience with the ever-changing light of Warsaw

Thomas Phifer

TOMASZ FUDALA art and architecture historian working at the Museum of Modern Art in Warsaw. Curator of the Oskar and Zofia Hansen House in Szumin (2018–) and the WARSAW UNDER CONSTRUCTION festival (2009–). He has also curated exhibitions, seminars, and public programs on modern and contemporary architecture. He has published in *Domus, Artforum, Odra, Obieg, Czas Kultury*, and *Autoportret*. Awarded the Jerzy Stajuda Prize for Art Criticism (2017) and the SARP "Bene Merentibus" Medal in recognition of his contribution to the development of Polish architecture and the Association of Polish Architects.

BETWEEN THE STREET, THE SQUARE, AND THE PALACE

After two decades of functioning as a nomadic institution, the Museum of Modern Art in Warsaw (MSN) has received an architectural structure of its own. The new building is situated in the historical "second" center of Warsaw, which rivals the Old Town Market Square. At the time of writing, this area is undergoing a series of spectacular transformations. It is a relatively new center, having developed rapidly just 150 years ago, when the Warsaw-Vienna Railway arrived in the area of the junction of Marszałkowska Street and Jerusalem Avenue.

Designed by Enrico Marconi on Jerusalem Avenue, the Vienna Station's structure resembled two conjoined locomotives. It soon transpired that the terminus had a city-forming effect on its immediate vicinity, where hotels, restaurants, and services sprang up. The tracks ended approximately where today's entrance to the Centrum metro station is located, and from there, travelers continued their eastward journey by horse-drawn streetcars to stations located on the right bank of the Vistula River. At the time, Warsaw's ambitions were defined by its "Paris of the North" moniker, but in terms of transportation, the city also served as a gateway to the East. During the interwar period, the Marconi-designed railway station was demolished, the banks of the Vistula were connected by train tracks, and a cross-city tunnel was constructed. A spectacular new railway station designed by architect Czesław Przybylski was built above it, but it did not survive World War II.

Jerusalem Avenue, located in the vicinity of today's Museum, has also undergone a great deal of growth: from a vacant lot, to an avenue planted with poplars in the nineteenth century (initially spelled in the singular: Aleja Jerozolimska, as in "avenue," later changed to "avenues" in the current Polish name: Aleje Jerozolimskie), to an important thoroughfare after the construction of the railway station, the Poniatowski Bridge, the Warsaw cross-city railway line, the Warsaw Commuter Railway, and the widening of the street following the war. Today, it is sometimes referred to as the Jerusalem Highway because of the overwhelming presence of cars and asphalt. The most recent developments are above-ground crosswalks and the reintroduction of greenery.

Following World War II, similarly to other parts of Warsaw, Marszałkowska Street—once neighboring the train station—was drowning in a sea of ruins and referred to as "single-story Marszałkowska." If one were to superimpose a postwar photograph of the ruins, with the signboard of the legendary Café-Bar Fogg, founded by singer Mieczysław Fogg, onto a contemporary image of the area, the signboard would appear on the eastern façade of the Museum. The café was located at 119 Marszałkowska Street, where the Museum—standing on a site once occupied by a number of tenement houses—is located today. The musician's great-grandson, Michał Fogg, described the café as follows:

It only existed for a year, but it grew to become a symbol, as the first [café] in postwar Warsaw. My great-grandfather had returned to the city on January 18, 1945. He loved singing, and even during the Uprising he performed in hospitals and shelters. Now, he wanted to sing again, and since there was no suitable venue, he created his own place, a family business. … They opened the café on March 4, 1945, while there was still no water supply, electricity, or gas in Warsaw. They used carbide lamps and candles for lighting, brought water from a well, and covered the walls with straw mats. The menu, as you can imagine, was more than modest. Nevertheless, the café's advertising slogan: "The most exquisite establishment in the capital. Daily concerts," was not far from the truth. There were scorched ruins all around. Today, it is difficult to imagine all of this. … This is where the first "Podwieczorek przy mikrofonie" [Afternoon Tea at the Microphone] was broadcast from, and my great-grandfather sang "Ukochana, ja wrócę" [My Love, I'll Return].[1]

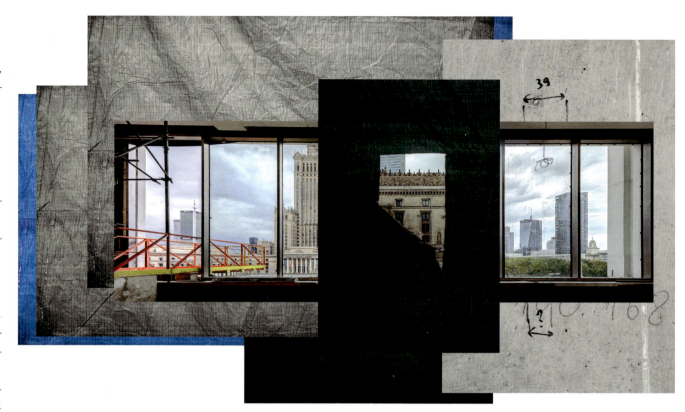

Old Warsaw, however, was not coming back. On the contrary, the authorities in Moscow decided to prepare the area along the western side of Marszałkowska Street for the construction of the Palace of Culture and Science, complete with one of the largest squares in Europe, Parade Square (Plac Defilad), obliterating the grid of former streets and demolishing the remains of dense nineteenth-century buildings. It would only ever be completely filled with people on a few occasions, and the country's post-1989 transformation trapped it in a state of limbo for the years to follow. The transformation-era Warsaw authorities, who faced other pressing matters, did not prioritize the development of the square.

In the 2000s, as work on the Museum of Modern Art advanced, discussion about the square's future resumed and things took a different turn. During that period, various cultural events, festivals, and charity concerts, such as the Great Orchestra of Christmas Charity (WOŚP), were held in the square, and a few years ago the International Book Fair also returned there. Since 2005, the Museum has been a regular presence in the square, with installations and artistic interventions by Mirosław Bałka, Piotr Uklański, Daniela Brahm, Ryan Gander, and Tania Bruguera, among others.

However, the artists and the Museum team never intended to "decommunize" the square and the Palace of Culture by dominating it with the newly constructed edifice, but to define their own role in relation to the rich social history of the area in the communist era and during the capitalist transition. Following the collapse of "real socialism," the urban life of the Polish capital filled the square with the chaotic energy of improvised coach stops, parking lots, market halls, and

1 Magdalena Stopa, *Przed wojną i pałacem* (Warsaw: Dom Spotkań z Historią, 2015), 39.

fast-food kiosks. Despite what some used to say, the square was never empty. It burst with its own grassroots social life, but also endured countless temporary developments.

The temperature of debate concerning Warsaw's urban landscape has also fluctuated. The notion of "spatial chaos" was abandoned due to its persuasive ineffectiveness, and was replaced by the "hauntological" discoveries of 1990s improvised architecture or "concretemania" (*betonoza*), a term describing the method of revitalizing urban space in many Polish cities.[2] The powerful influence of social media and growing awareness of climate catastrophe caused heated reaction to an entry, presented in the Futuwawa competition for innovative urban concepts, that proposed to transform Parade Square into a gigantic park.[3] The debate around this visualization of a greener city center, against the backdrop of criticism of the inordinate amount of asphalt and concrete-covered, "revitalized" urban spaces, might have led to A-A Collective's design, envisaging the planting of 140 trees, being voted best in the international architectural competition for the development of Parade Square/Central Square shortly afterward. Such a square in front of the Palace is intended to integrate and stitch the city together, and to be used daily rather than only during the official holidays of May 1 and July 22, as it was in the days of the Polish People's Republic.

103 MARSZAŁKOWSKA STREET

Meanwhile, Marszałkowska Street, where the new Museum stands at number 103, experienced a temporary downturn following the 2020–2021 pandemic, which saw the closure of many stores and businesses. Today, its commercial offering is evolving, dominated by multinationals with large retail outlets, but its culinary scene is also making a comeback. It is hard to say what shape it will take over the next ten to twenty years, as we are increasingly embracing the convenience of shopping on our smartphones and navigation algorithms determine our spatial movements. For streets like Marszałkowska, when it comes to their hitherto commercial character, this is a time of epochal change.

Warsaw's authorities are taking steps to counteract the desolation of the streets by improving the quality of infrastructure and greenery. Right in front of our eyes, the street is changing its character to better suit today's needs. It is being regreened and modernized with cycling paths, above-ground pedestrian crossings, benches, and bicycle racks, and is awaiting forthcoming links to other places of interest: the revitalized Złota Street and the renovation of the Warsaw cross-city railway line, which will perhaps open a new chapter in the history of this part of the city.

THE NEW MUSEUM

Situating the Museum on such an arterial thoroughfare is a good idea, because it is important for Marszalkowska's future to avoid functional monotony. In the 2020s, art is still experienced live, in brick-and-mortar spaces. It is essential for contemporary cities that different types of buildings, serving different functions for different people, continue to exist along the main streets. Mixing old and new buildings can contribute to socio-economic diversity.[4] In the debate about ideal architecture, there is often talk of mixed-use spaces that combine different functionalities within one building, so that city centers do not become deserted at the end of standard working hours.

Museums, theaters, cinemas, and eating venues serve downtown Warsaw well. MSN carries out various tasks at different times of the day, con-

[2] The term "hauntology" was popularized by Olga Drenda, creator of the website, and later book, *Duchologia polska. Rzeczy i ludzie w czasach transformacji* [Polish Hauntology: Things and People in the Times of Transformation] (Kraków: Karakter, 2016); Jan Mencwel wrote about "concretemania" in his book *Betonoza. Jak się niszczy polskie miasta* [Concretemania: The Destruction of Polish Cities] (Warsaw: Wydawnictwo Krytyki Politycznej, 2020).

[3] The project "Let the Square Breathe!—Breathe Square," whose authors, Patrycja Stołtny and Michał Sapko, wrote: "The metamorphosis proposed by us gives priority to green elements. The entire surface of the square is a structure that breathes"; https://futuwawa.pl/let_the_square_breathe__breathe_square-project-en-603.html?m=0.

[4] See David Sim, *Soft City: Building Density for Everyday Life* (Washington, DC: Island Press, 2019), 49.

tributing to the vision of a modern city: it combines educational and academic functions, hosts exhibitions and cinema screenings, and serves as a venue for events and social gatherings. In the future, community projects and initiatives hosted by the Museum will counteract the gentrification of the center, and their presence will breathe new life into the neighborhood. In terms of the space's accessibility for people with a range of incomes and cultural competences, it will be vital to manage the space together with other local hosts—developing an accessible and diverse offer should rely on the shared effort of the institutions located around the square, the Palace, and the central stretch of Marszałkowska Street. What is needed is the widest possible range of choices for visitors to this area, and attention to the universal design of small architecture and transport facilities. Universal design involves designing environments in such a way that they can be used by all people, to the greatest possible extent, without the need for further adaptation.

CONSTRUCTION

The building was designed by Thomas Phifer, an American architect whose portfolio includes the North Carolina Museum of Art in Raleigh (North Carolina) and Glenstone Museum in Potomac (Maryland).

The Museum signed a contract with the general contractor—Warbud SA on February 28, 2019, and on June 3, 2019, the area of Parade Square was fenced off and earthworks began. Construction was financed by the Capital City of Warsaw. By December 2019, pilings were ready on both sides of the first metro line tunnels and the auxiliary tunnel of the second line. The building was mounted on 131 concrete stilts and partially rested on the roof of the M1 metro tunnel. During construction, the metro did not stop running for a minute, although construction work was taking place right above it.

The next stages of construction included laying the foundations, pilings, adding support beams, conducting load assessment tests, and finally the completion of the building's foundation slab, which took place in March 2020. In November 2020, the Museum rose slightly above the surface of the square.

The tangle of cables in the building's subterranean spaces resembled the work of an unknown artist; it was barely possible to discern the structure within the thicket of scaffolding. A prototype concrete wall was built on the site, and other components and details were tested there. When satisfactory results were obtained, a hanging façade with thermal expansion joints was cast on site.

Phifer proposed that the building should take the minimalist form of two cuboids: the horizontal cuboid of the Museum and the tower of the Museum cinema. Situated along the west side of Marszałkowska Street, the building has a total surface area of 19,788 square meters across four above-ground stories and two underground stories. The shell of the above-ground stories is a rectangular block of concrete and glass. As per the Local Area Development Plan, the first floor lines have been scaled back to form arcades along all of the building's elevations. This is a reference to the heavily frequented arcades of the department stores on the opposite side of Marszałkowska Street.

Phifer also suggested that the two separate buildings that make up the complex he designed—the TR Warszawa theater and MSN—should be distinguished by a certain heaviness and solidity from the glass buildings of commercial offices and department stores located in the immediate vicinity. The architect combined a sense of permanence—an important sentiment in culture—with a certain bold-

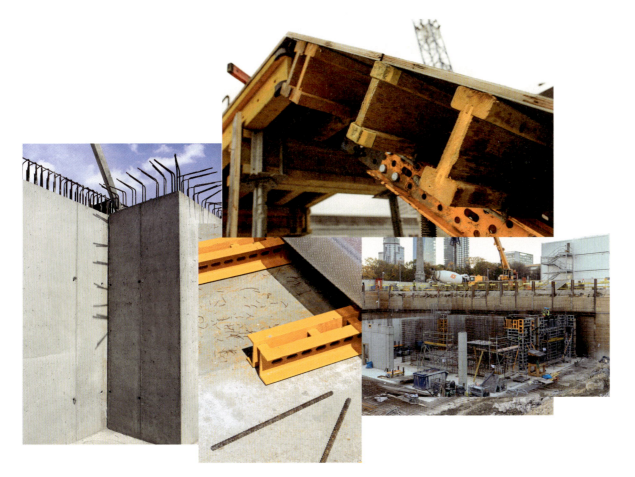

ist architecture. Theorists of this tendency, developed since the Enlightenment era, maintained that the simplest solids and structures can create a space without the need to introduce any decorations. They believed that classical beauty stemmed from the verity of using cubes, spheres, and cylinders. The three cuboids with contrasting dimensions and arrangement making up Phifer's complex, framing the square from the north (the Museum, its tower, and the nearby TR building, under construction), possess the noble power and simplicity of classical geometry. Rationalists encouraged an understanding of the city beyond pure functionalism.

The modern, but now historic architecture of the Domy Centrum department store complex across the street, or more recent buildings, such as the Museum, rely on the simple "matchbox style" form which entered architectural vocabulary in the first half of the twentieth century. Contemporary museums often resemble simple warehouses or halls—buildings whose main purpose is to store art safely and display it comfortably, and whose façades are simplified, contradicting the iconic architecture rooted in postmodernism that was fashionable a few decades ago. Chief Architect of the City of Warsaw Michał Borowski, who drew up the local plan according to which the Museum was built, defended simple architecture, saying that all warehouse-like halls and seemingly unassuming buildings are perfect for displaying art. The industrial references, however, are a far cry from Phifer's architecture. The Museum resembles a simple hall only from the outside; inside, it is organized into stories and symmetrical but distinct floor layouts.

A MUSEUM OF LIGHT

In August 2022, the structure of the building was completed. Gradually, the interior

ness. Not only does the TR building differ from the Museum in terms of color, a reference to the dimmed lighting of theater performances, but it is also richer in details. Theater is associated with temporality and continual change; audiences will be able to experience the opening and closing of the façade, observe the structures supporting the set designs, and witness the actors' make-up changes. The Museum, with its calm and static composition, a sequence of white-walled spaces, prepares visitors for a focused and silent encounter with art, while performances and lectures can take place in the daylight-lit auditorium.

In the design of the new home of the Museum of Modern Art in Warsaw, Phifer employed basic geometrical forms, evoking rational-

emerged: the space was divided into galleries, which in turn were segmented into smaller exhibition rooms. A "house of rooms" was created, as Phifer described the concept. The different-sized rooms offer a wide range of design options for arranging exhibitions: they feature varied floor plans, surface areas, heights, and lighting.

One technical challenge that appeared during the design process was how to handle the light flowing in through the numerous doors and windows. The building can certainly be described as a "museum of daylight." In August 2023, skylights were added in order to further illuminate the Museum's two expansive upper galleries. According to Phifer's idea, all four galleries are set apart by the presence or absence of overhead and side streams of natural light.

Located on the top floor, monumental exhibition halls complete with rooftop skylights provide the opportunity to display large installations and sculptures. Computer modeling has confirmed that, during all seasons, daylight will reach the average level of brightness specified by exhibition curators and conservators.[5] Should any exhibition require adjustment of the lux count, an easy-to-use film, available in various degrees of transparency, can be affixed to the skylights.

On the second floor, one of two galleries of a similar, impressive height is lit during the day by clerestories on three sides of the building. In the morning, the eastern galleries are penetrated by "a more vibrant daylight." In the afternoon, the light intensity is lower, offering a "softer light," while galleries on the western side "come alive with the afternoon light," says Phifer. Throughout the day, "the atmosphere of these rooms will change, enriching an art experience that is embedded in light." In an interview with *The Architect's Newspaper*, Phifer explained his concept: "the white-concrete architecture is a vitrine of light that embodies,

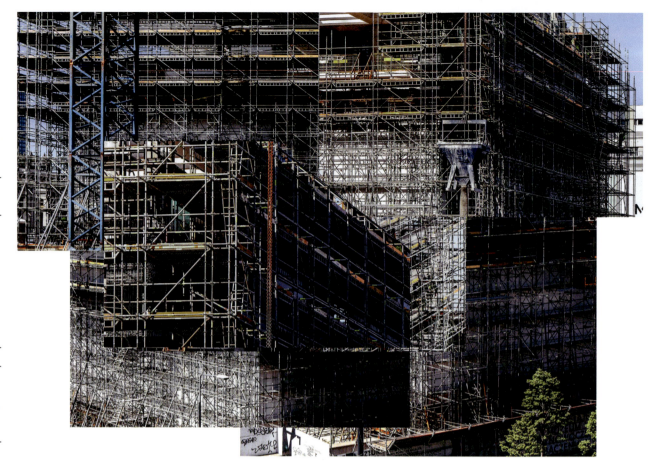

holds, and contains light." He is inspired by Roni Horn's extraordinary, poetic glass works—like *Pink Tons*—that contain and radiate light.[6]

The façade of the Museum is conceived differently than the vast majority of contemporary architecture, which is entirely subordinated to mediatization via smartphones and social media. It is punctuated by ribbon windows that illuminate the gallery spaces, giving the whole building a distinctly sculptural character. The Museum also has a "waist": a long vertical crevice halfway up the building that challenges the façade's monolithic appearance. The Museum's windows are not just decorations, but invite visitors to look outside. And although there is one "black box" gallery (with no natural light) on the second floor, if all the

5 Katharine Logan, "Continuing Education: Daylighting in Museums," *Architectural Record*, December 1, 2023, www.architecturalrecord.com/articles/16603-continuing-education-daylighting-in-museums.
6 Jack Murphy, "A Vitrine of Light. The Museum of Modern Art in Warsaw, designed by Thomas Phifer and Partners, nears the finish line ahead of its October opening," *The Architect's Newspaper*, July 8, 2024, https://www.archpaper.com/2024/07/museum-of-modern-art-warsaw-thomas-phifer-partners/.w
7 Logan, "Continuing Education."
8 "Architekt Thomas Phifer i Lidia Klein rozmawiają o projekcie nowej siedziby Muzeum Sztuki Nowoczesnej w Warszawie," *Facebook* / Museum of Modern Art in Warsaw, August 28, 2021, https://www.facebook.com/MuzeumSztukiNowoczesnej/videos/architekt-thomas-phifer-i-lidia-klein-rozmawiaj%C4%85-o-projekcie-nowej-siedziby-muze/518857939214491/?locale=cs_CZ.

exhibition spaces were to be lit only with artificial light, "they would resemble generic art spaces that could exist anywhere in the world," Phifer argues. "As the seasons change and the light of each day passes, the experience poetically connects the art with the atmosphere of Warsaw," he adds.[7]

The sky and light redefine the building every day. The space in the stairwell and auditorium extends from the lobby level to the skylight in the roof, providing daylight. From the Museum, visitors can see the city and relax while exploring the special City Rooms—located between the galleries and lined with ash wood. According to Phifer, "they frame the city and make a connection back to the city."[8] The building thus creates the conditions for individual contemplation while remaining open to the needs of a large audience.

THE MUSEUM AS A BACKDROP FOR URBAN LIFE

The architect has drawn conclusions from the lengthy debate around the Museum's design, and followed regulations contained in the local plan: the Museum is clearly distinct from the Palace of Culture—it is more horizontal than vertical, surrounded by arcades, and open to the surroundings. Phifer's minimalist architecture encourages the development of spatial qualities other than commercial or historical ones; it becomes a screen for new artistic interventions, projections, and illuminations. In its program, the Museum often refers to the tradition established by architect duo Oskar and Zofia Hansen—the founders of Open Form theory—in which they described ideal architecture as a backdrop for life. Now, the Museum's own simple form will serve as an excellent backdrop for everyday urban life.

Other architectural solutions from the modernist canon used in the new design include the simplicity of materials and ergonomics, and the mission of building a framework for social life. MSN has always made its voice heard on issues important to democratic debate, and the Museum's program in its former seats—the "Emilia" Furniture Store and the Museum on the Vistula—gathered a large audience around the idea of it being an active participant in public life. The new building will facilitate the further implementation of this institutional mission.

In July 2023, the building's façade was completed, formed of architectural concrete, which was produced in five stages. First, the contractor presented samples of all the components in the concrete mixture and formwork, and the pouring of the façade was preceded by quality control and testing the effect of the various materials on the color of the concrete. If one were to compare building the Museum to baking a cake, eight ingredients would first need to be mixed together: sand, cement, two types of ground granite, white pigment, and chemical binders in the correct proportions. Test castings of a pillar, a wall, and a ceiling were also produced.

Gradually, white came to dominate all the interiors and exteriors: the soft white color of light sand, which is the main component of concrete. The façade of the building is a smooth white surface, which gently tones down its urban surroundings. It aims to be "heavy and strong, permanent and lasting," Phifer said in an interview with architecture scholar Lidia Klein.[9] These values will allow the building to be used for many years, reducing its carbon footprint.

A MUSEUM WHERE "WE CAN ALL FIT IN"

The idea of establishing a connection between the Museum and the rest of the city emerged during the planning process. The Museum's

9 Ibid.
10 Sim, *Soft City*, vii.

non-ticketed, free-to-enter lobby level is designed to be in constant connection with the street, Parade Square, and the neighboring park. This will give the Museum a social, sociable, participatory, and public appeal, in keeping with the slogan of the Pedestrian Critical Mass street marches: "We can all fit in!" Visitors can freely pass through the Museum building, just like through the neighboring Domy Centrum department stores, which allow for east-west crossing. Along its second, longer axis, the first floor of the Museum is bisected by a passageway from the north side to the auditorium at the south wall of the building, separated from the galleries only by a system of curtains. This interconnecting axis is parallel to Marszałkowska Street, just like prewar Zielna Street that used to run nearby.

Aside from the auditorium, the lobby level of the building, with entrances from both sides—Marszałkowska Street and the public square between the Museum and the TR Warszawa theater—also houses entrance halls, an educational and conference space, a temporary exhibition space, a bookstore, and a café. All of these are intended to serve a public function and, thanks to the full-height windows, be visible from outside. Phifer has compared the Museum to a white cloud drifting over the city. Thanks to the glass walls of the first floor, the structure is light and seems to float gently above the street. In the initial concept visualization, a solitary white cloud drifted across the sky, mirroring the vast emptiness of Parade Square below.

The basic functional elements of the Museum's interiors include exhibition halls of more than 4,500 square meters, educational rooms, and spaces dedicated to conservation and storage. In addition, the Museum houses a cinema, auditorium, café, bookstore, and office space.

AN ACCESSIBLE MUSEUM RATHER THAN A "MUSEUM-MAUSOLEUM"

The Warsaw authorities prioritized the accessibility of public space, and that's how the MSN headquarters was designed. The Museum's lobby-level space seeks to develop a high-quality urban environment, encouraging the public to be in contact with culture every day in a comfortable setting. This will be fostered by the relationship with the tree-lined street and Świętokrzyski Park, significantly extended toward the Museum. As a bright backdrop, the building will blend in with the greenery and trees planted near its façade: lindens on Marszałkowska Street and honey locusts (*Gleditsia triacanthos*) in the square.

The Museum will become a landmark on the popular walking route connecting Marszałkowska Street, Five Corners Square (Plac Pięciu Rogów), and Złota Street. The brightly illuminated interior, visible both from the street and the square, will invite people to cross Marszałkowska Street, which will be made easier by the new pedestrian crossings planned as part of the New Center of Warsaw project. At the same time, the building is "joined-up, hybrid, mixed-use, overlapping, multifunctional, interconnected,"[10] and can serve a variety of functions, as recommended by the "soft city" urban planner, David Sim. Therefore, the functional program of the Museum and the TR has been enriched with solutions that will result in people being active there at different times of the day and night. The daytime Museum is bright; the theater, which comes alive in the evenings, is dark. The Museum's cinema, auditorium, education spaces, café, and arcades will bring the institution to life at times when typical museums are empty.

The positioning of the Museum between Central Square (the front square of the Pal-

ace of Culture) and Marszałkowska Street gives the building a metropolitan air. In one of the first renderings, Thomas Phifer presented the building as a white background with proportions mirroring those of the Domy Centrum complex across the road. The Museum's essential urban feature is that it restores the frontage of Marszałkowska Street while preserving the scale of the department store buildings: Wars, Sawa, and Junior, with their façades suspended over the sidewalk, comprising the "Eastern Wall" commercial complex designed for foot traffic, as symbolized in the communist era by the famous Stefana "Wiecha" Wiecheckiego Precinct. The Museum does not aim to compete with its surroundings, opting instead to create an urban relationship based on respect for disappearing Warsaw modernism. The delicate, off-white, light-reflecting concrete of the Museum's façade will uphold the traditions of Warsaw city center architecture, evoking such disappeared buildings as the prewar Main Station, designed by Czesław Przybylski, with its simple, minimalist façades, or Bohdan Lachert's so-called "Dom pod Sedesami" (House Under the Toilet Seat) bank building, based on geometry and abstract composition, with a simple and rational façade, featuring a play of rectangular windows and round openings.

In contrast to surrounding buildings—commercial outlets and businesses, grandiose decorative historic buildings, and postmodern banks—the façade of Phifer's building is subdued and modest. It does not feature any billboards, because the Museum does not invite the public to consume and purchase goods, but to spend time with art. A new institution in this location—the hitherto desolate, windswept Parade Square, which had evolved into a parking lot—can contribute to creating the image of a forward-looking city and foster a sense of pride in the direction of its changes. Should Parade Square remain unchanged in its historical form? Does today's city need such a huge empty area? Bringing one of the largest post-Soviet urban complexes in Europe back to a human scale is a difficult task. The Museum has no ambition to fix all the problems of this site, but it is an element of change, a piece of an urban puzzle that requires consistency and further investment.

In the new Museum of Modern Art, street and square life will meet art. The integration of various fields of culture and its audiences will take place with a view of the city close at hand and the proximity of neighboring venues around the square. Marta Ejsmont, whose photographs are presented in this album, accompanied the building's construction, day by day. Her images depict the art of architecture, which will in turn frame the equally important art within the Museum.

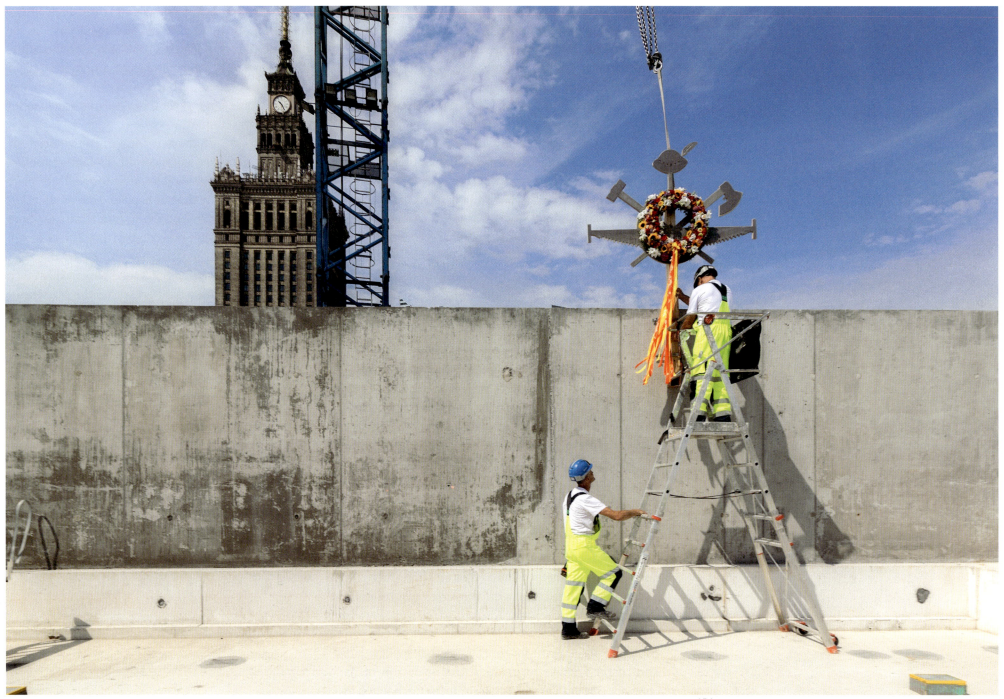

W pracach nad budową siedziby Muzeum Sztuki Nowoczesnej w Warszawie wzięło udział 3031 osób – pracowników Warbud SA oraz podwykonawców wielu specjalności. Ta liczba i próba wymienienia choćby części profesji pozwala wyobrazić sobie zakres robót i skalę ich trudności.

Niezwykle wymagający technicznie gmach MSN powstał w zaplanowanym przez twórców kształcie i w zgodzie z najlepszą sztuką budowlaną dzięki kompetencjom i wysiłkowi cieśli, zbrojarzy, murarzy, tynkarzy, ekspertów od geotechniki, projektantów i konstruktorów, specjalistów BIM i instalatorów: od branży elektrycznej przez sanitarną i teletechnikę aż po wod-kan, ekspertów od szklenia fasad i technologów betonu, planistów, logistyków i zakupowców, inspektorów ds. BHP, asystentów budowy, inżynierów ds. zieleni i ochrony środowiska, tłumaczy, księgowych, prawników, specjalistów IT, wreszcie – kierowników robót, budowy, kontraktu i dyrektorów Warbud SA, trzymających w ryzach logistykę, finanse i harmonogramy prac.

Oddajemy Muzeum publiczności, która odtąd będzie współtworzyć tę historię.

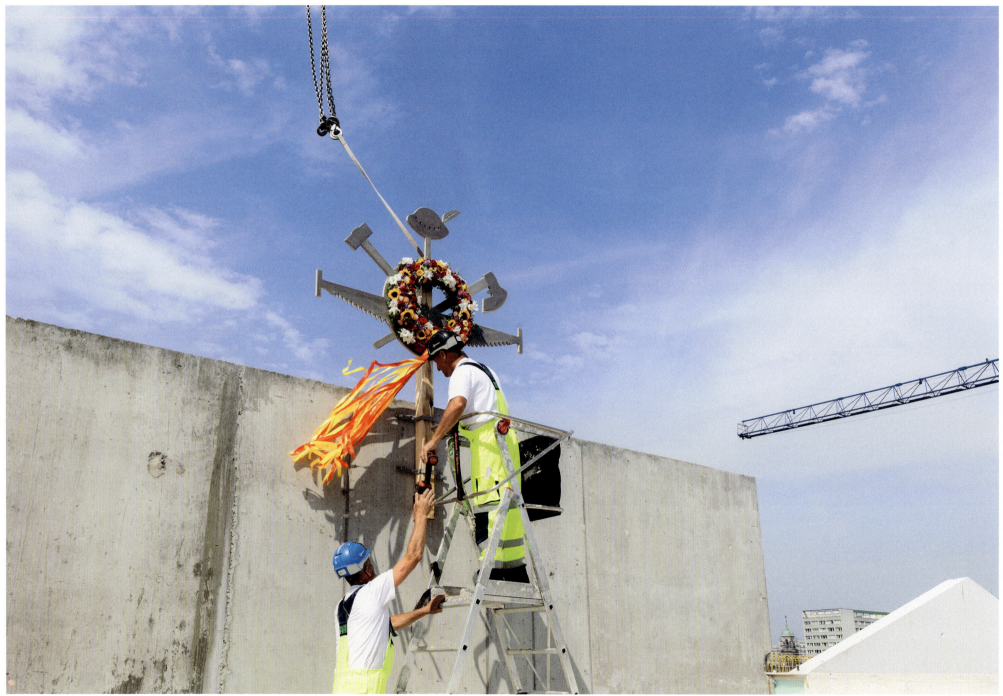

The construction of the Museum of Modern Art in Warsaw involved the efforts of 3,031 individuals, including employees from Warbud SA, and various specialized subcontractors. The sheer number of people and the diverse range of professions taking part highlight the extensive scope and complexity of the project.

The extremely technically demanding Museum building was made in the shape envisioned by its creators and in accordance with the best construction practices thanks to the competence and effort of carpenters, steel fixers, masons, plasterers, geotechnical experts, designers and constructors, BIM specialists and installers: from electricity, to sanitary and telecommunications infrastructure, to water and sewage, experts in façade glazing and concrete technologists, planners, logisticians and purchasers, HSE inspectors, construction assistants, green and environmental engineers, translators, accountants, lawyers, IT specialists, and finally, site managers, construction managers, contract managers, and Warbud SA directors, keeping the logistics, budgets, and work schedules in check.

We hand the Museum over to the public, who will henceforth co-create this story.

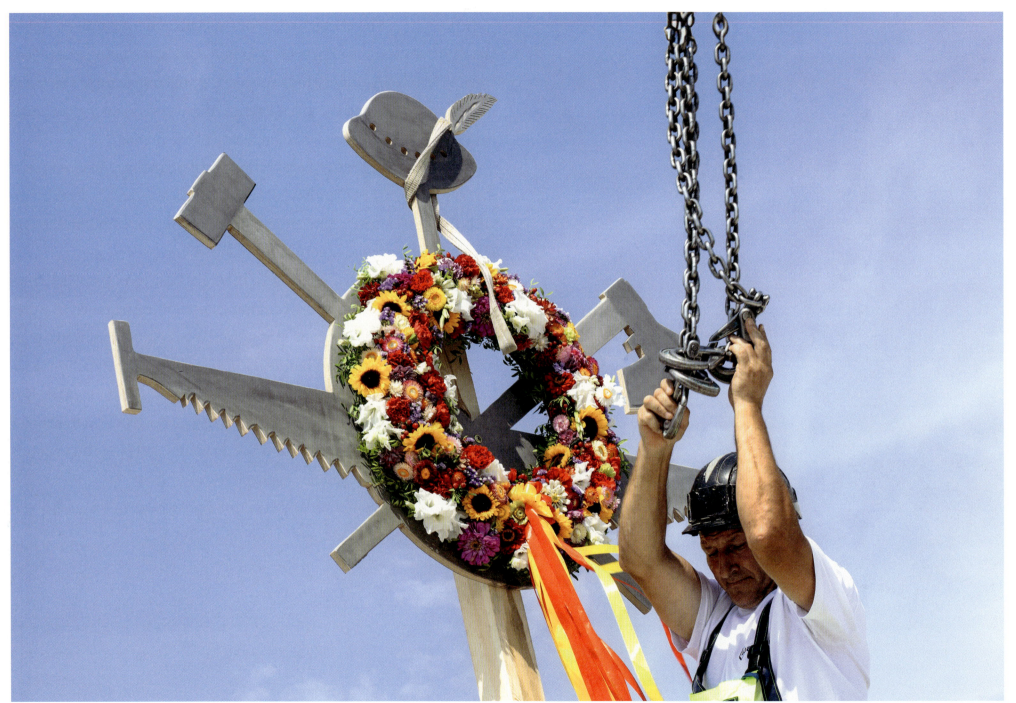

Muzeum Sztuki Nowoczesnej w Warszawie mogło powstać dzięki środkom i zaangażowaniu Miasta Stołecznego Warszawy: jego prezydentów Lecha Kaczyńskiego, Hanny Gronkiewicz-Waltz i Rafała Trzaskowskiego, wiceprezydentów Michała Olszewskiego, Tomasza Menciny i Aldony Machnowskiej-Góry, architektów miasta Warszawy Michała Borowskiego, Marka Mikosa i Marleny Happach oraz dyrektorów Biura Kultury Marka Kraszewskiego, Tomasza Thun-Janowskiego i Artura Jóźwika. Składamy im serdeczne podziękowania.

The Museum of Modern Art in Warsaw was established due to the funding and commitment of the Capital City of Warsaw—its Mayors: Lech Kaczyński, Hanna Gronkiewicz-Waltz, and Rafał Trzaskowski; Deputy Mayors: Michał Olszewski, Tomasz Mencina, and Aldona Machnowska-Góra; Chief Architects of the City of Warsaw: Michał Borowski, Marek Mikos, and Marlena Happach; and Directors of the Culture Department: Marek Kraszewski, Tomasz Thun-Janowski, and Artur Jóźwik. We extend our heartfelt thanks to them.

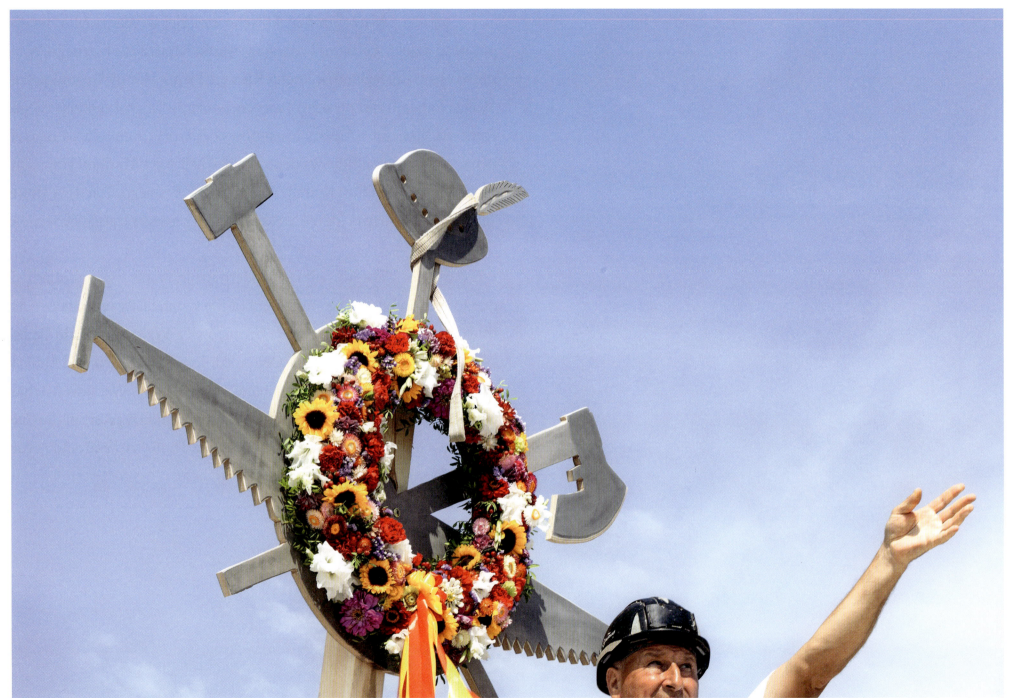

Budynek Muzeum Sztuki Nowoczesnej w Warszawie został zaprojektowany przez pracownię architektoniczną Thomas Phifer and Partners z Nowego Jorku we współpracy z pracownią APA Wojciechowski Sp. z o.o. Projektantem konstrukcji i instalacji była firma Buro Happold, a generalnym wykonawcą – firma Warbud SA. Rolę inżyniera kontraktu powierzono konsorcjum ECM Group Polska Sp. z o.o. i Portico Project Management Sp. z o.o. Opiekę prawną w zakresie inwestycyjnym dla MSN świadczyła kancelaria KKLW Kurzyński Łyszyk Wierzbicki Sp. K. Za koordynację wszystkich procesów odpowiadał Dział Inwestycji MSN.

The Museum of Modern Art in Warsaw was designed by Thomas Phifer and Partners, New York, in collaboration with APA Wojciechowski Sp. z o.o. Buro Happold served as the structural and installation designer, with Warbud SA as the general contractor. The contract engineer role was assigned to the ECM Group Polska Sp. z o.o. and Portico Project Management Sp. z o.o. consortium. KKLW Kurzyński Łyszyk Wierzbicki Sp. K. provided legal assistance, and the MSN Investment Department coordinated all processes.

MARTA EJSMONT
MSN. BUDOWA MUZEUM
BUILDING THE MUSEUM

AUTORKA FOTOGRAFII ORAZ KOLAŻY
PHOTOGRAPHS AND COLLAGES
Marta Ejsmont

EDYCJA I UKŁAD ZDJĘĆ
PHOTO EDITING AND SEQUENCING
Michał Łuczak

AUTORZY TEKSTÓW
CONTRIBUTORS
Marta Ejsmont, Tomasz Fudala

REDAKTORZY PROWADZĄCY
MANAGING EDITORS
Maciej Kropiwnicki, Katarzyna Szotkowska-Beylin

REDAKCJA JĘZYKOWA I KOREKTA
COPY EDITING AND PROOFREADING
Darren Durham, Ewa Ślusarczyk, Lingventa

PRZEKŁAD
TRANSLATION
Joanna Figiel

PROJEKT GRAFICZNY I SKŁAD
DESIGN CONCEPT AND LAYOUT
Gosia Stolińska

PRZYGOTOWANIE FOTOGRAFII DO DRUKU
LITHOGRAPHY
Krzysztof Krzysztofiak

DRUK I OPRAWA
PRINT AND BINDING
Argraf Sp. z o.o., Warszawa

WYDRUKOWANO NA
PRINTED ON
Arctic Volume White 130 g/m2 by Arctic Paper

AV ARCTIC VOLUME

COPYRIGHTS
All photographs © Marta Ejsmont, 2024.
Photographs on pp. 63, 89, 117
© Marta Ejsmont and Museum of Modern
Art in Warsaw, 2024

All texts © Museum of Modern Art in Warsaw
and the Authors, 2024. Copyright for this edition
© Museum of Modern Art in Warsaw, 2024

DYSTRYBUCJA
DISTRIBUTION
Muzeum Sztuki Nowoczesnej w Warszawie
sklep.artmuseum.pl
The University of Chicago Press
press.uchicago.edu

WYDAWCA
PUBLISHER
Muzeum Sztuki Nowoczesnej w Warszawie
Museum of Modern Art in Warsaw
Pańska 3, 00–124 Warsaw

ISBN: 978-83-67598-17-0

instytucja kultury
miasta stołecznego
Warszawy

PARTNER PUBLIKACJI
PARTNER OF THE PUBLICATION

WSPÓŁWYDAWCA
CO-PUBLISHER

Dofinansowano ze środków Ministra Kultury i Dziedzictwa Narodowego

PARTNERZY STRATEGICZNI MUZEUM
STRATEGIC PARTNERS OF THE MUSEUM

MECENAS MUZEUM I KOLEKCJI
PATRON OF THE MUSEUM
AND THE COLLECTION

 INVEST KOMFORT
Audi

PARTNERZY MUZEUM
PARTNERS OF THE MUSEUM

PARTNER EDUKACJI
PARTNER OF THE EDUCATION

PARTNER PRAWNY
LEGAL ADVISOR

 DZP
 więcej niż prawo

PARTNERZY OTWARCIA MUZEUM
PARTNERS OF THE MUSEUM'S OPENING

k takt LUKULLUS
on cukiernia warszawska

MULLENLOWE
GROUP

PATRONI MEDIALNI
MEDIA PARTNERS

 AD

VOGUE zwierciadło Pismo. KINADS MINT

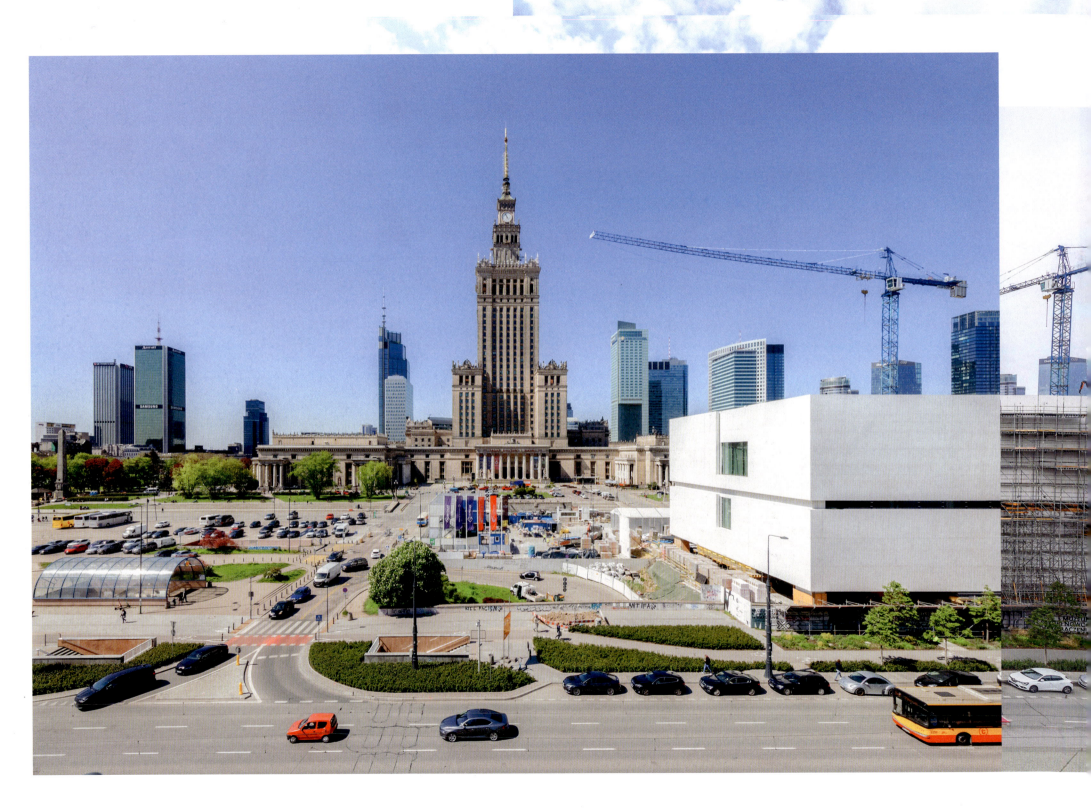